병맛 웹툰 작법서

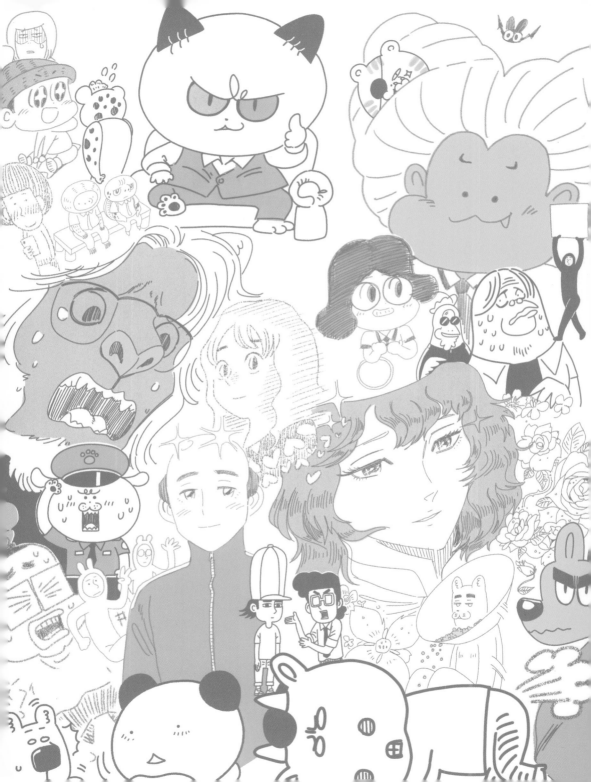

병맛

빵 터지는 웃음 속 치밀하게 계산된 허술함에 대해

웹툰에 작법서

글·그림 탐이부

먹

아마추어 시절에 내가 생각했던 병맛 개그 웹툰이란, 병맛의 신에게 선택받은 작가가 의식의 흐름에 따라 펜을 움직여 그려 내는 것이었다. 그래서 작법은 물론 만드는 규칙 따윈 존재하지 않으며, 오직 필요한 건 '감'이라고 생각했다.

하지만 데뷔를 하고 고료를 받으며 정해진 시간에 독자가 기대하는 작품의 맛을 제공해야 하는 입장이 되어 보니, 감에 의존하지 않고 꾸준히 약속된 재미를 뽑아내기 위해서는 액션이든

드라마든 장르를 막론하고 작법
노하우가 필요하다는 것을 절실히 느
끼게 되었다. 그리고 그 노하우는 타고
난 병맛 센스(라고 쓰고 '재능'이라 읽는다.)만
으로는 만들어지지 않으며, 꾸준한 연습과
경험으로 몸에 배도록 하여야 비로소 완성된다는 것을 알게 되
었다.

데뷔 10년이 조금 넘은 지금, 개그 웹툰을 만들며 체득한 소소한
팁을 공유하기 위해 작법서를 쓰기로 했다. '병맛 웹툰에 작법서
라니?'라고 코웃음을 쳤을 것만 같은 10년 전 나에게 들려주는
심정으로, 지금부터 본편 시작.

개그는 캐릭터가 반이다

PART

잘 꿰어야 웃긴다

PART

팔리는 작품의 덕목

PART

콘티로 보는 작업 노하우

PART

웹툰 작가로 살아가기

PART

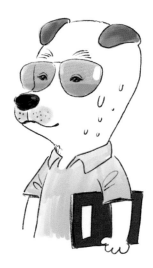

PART

개그 소재 구하기

웃음의 소재는 어디에나 존재한다.
당신이 미간을 찌푸리지 않는다면.

> # 누구를 위해
> # 웃음종을 울릴 것인가

요리하기 전 가장 먼저 해야 할 일은 재료를 사기 위해 마트로 달려가는 것이 아니라, 어떤 음식을 만들지 메뉴를 정하는 것이다. 다시 말해서 '누구에게 먹일 음식인가?'를 먼저 정해야 한다.

병맛 웹툰 역시 마찬가지다. 컴퓨터를 켜고 무작정 펜을 잡기 전에 누구에게 보여 줄 작품인지를 고민해야 한다. 공략할 독자 타깃이 어디에 있는지 알아야 보다 효과적인 개그를 선택할 수 있다.

'대체 누구를 웃길 작정인가?' 병맛 웹툰의 창작은 바로 여기서부터 시작된다.

새로운 작품을 준비하면서 동료 작가나 친구, 가족들에게 보여 주고 피드백을 받는 경우가 많다. 이때 좋은 피드백을 받고 싶다면 피드백 타깃을 명확하게 해야 한다. 고등학생을 웃기려고 만든 병맛 웹툰을 40대 아저씨에게 보여 주고 '유치하고 무슨 소린지 모르겠다'는 피드백을 받았다 한들 그게 어떤 도움이 되겠는

가? 초등학생들이 좋아할 만한 작품을 만들고 싶다면 초등학교 3학년 조카에게 보여 줬을 때 피드백은 명확하다. 연신 무표정으로 스크롤을 내린다면 지체 말고 다시 그려야 한다.

〈흡혈고딩 피만두〉라는 작품은 기획 때부터 연재를 마칠 때까지 줄곧 초등학교 3학년 아이들이 깔깔대며 보는 장면을 상상하며 그렸다. 당시 아들 나이가 딱 그 정도였기 때문에 가끔 보여 주고 의견을 묻기도 했었다. 〈아임 펫!〉은 주인공 아임이와 같은 나이인 30대 초반 직장 여성들이 좋아해 주길 바라며 스토리를 짰다. 당시 함께 일했던 기획사의 담당 피디님이 비슷한 나이대 여성분이었는데, 이 분의 조언과 의견이 작품에 큰 도움이 되었다. 〈찬란한 액션 유치원〉은 90년대 유행했던 펜 선 가득한 액션 극화체 만화를 즐겨 봤던 남성 독자들이 ㅋㅋㅋ거리며 읽어 줄 것이라는 기대를 갖고 만들었다.

이렇게 매번 작품을 준비할 때마다 웃기고 싶은 대상이 누구인지 정해 놓고 방향성과 콘셉트를 다듬어 나갔다. 대상이 명확하면 할수록 스토리의 구성과 연출이 좋고 나쁜지 가늠하기가 수월해진다. 그런데 막상 웃길 대상을 누구로 정해야 할지 고민될 때가 있다. 누구나 웃을 수 있는 개그 웹툰을 만들겠다고 막연히 덤비는 건, 아무도 웃지 않는 개그 웹툰을 만들어 낼 수 있는 결과를 초래하기도 한다.

웃길 대상, 즉 타깃은 좁고 명확해야 한다. 그럼 도대체 누구부터?

멀리서 찾지 말자. 누구보다 먼저 웃길 수 있고, 웃겨야 하는 건 작품을 만드는 나 자신이다. 내 입맛에 밋밋한 병맛을 어찌 남에게 보여 줄 수 있겠는가?

잊지 말자. 1번 독자는 항상 작품을 만드는 작가 본인이다. '가장 개인적인 웃음이 가장 보편적인 웃음이다'라는 말이 있듯이(사실 없다. 내가 만든 말이다.) 내가 웃을 수 있는 개그가 남들도 웃길 수 있는 개그가 된다.

내가 만든 개그로 나를 웃기는 데 성공했다면 그다음은 나와 개그 코드가 맞는 가까운 사람이다. 친구도 좋고, 가족도 좋고, 연인도 좋다. 남들 웃기는 일이 어디 쉬운 일인가. 그래도 자다가도 내가 친 드립이 떠올라 웃게 만들겠다는 마음으로 개그를 짜 보자. 내 얼굴만 봐도 빵 터지게 만들어 주겠다는 독한 신념으로 개그를 짜 보자!

관찰과
메모하는 습관

웃길 대상이 정해졌고 어떤 개그로 웃길지 정해졌다면 이제 이야기 소재를 생각할 차례다. 소재는 어디에나 있다. 우리가 중독처럼 보고 있는 폰 안에도 있고, 카페 옆 테이블 손님들의 수다 안에도 있고, 새벽에 야식으로 시키는 치킨 안에도 있다. 하지만 그 어디에나 널려 있는 소재들을 잡아내기 위해서는 갖춰야 할 것이 있다.

관찰하는 습관

대부분의 웃음 소재는 관찰에서 온다. 사람들을 관찰하고, 행동과 말투를 따라 하는 것만으로도 웃음을 살 수 있다. '야단치는 엄마', 'MZ세대 기자', '산악회 아저씨', '허세 가득한 래퍼', '현실 남매' 등등 많은 개그 채널에서 우리 주변 인물들을 공감되도록 묘사한다. 디테일한 묘사를 위해서는 디테일한 관찰이 필요한데, 언제 어디서나 힘들지 않게 관찰할 수 있도록 습관을 들이는 것이 중요하다.

나보다 나이가 적거나 많은 사람들, 나와 성별이 다른 사람들 등 인물의 말투와 행동, 표정을 유심히 관찰해 두었다가 따라해 보는 것은 개그 웹툰뿐만 아니라 웹툰 속 캐릭터를 연기시키는 데 있어 중요한 연습이 된다. 어디서부터 관찰을 시작할지 모르겠다면 나와 가장 가까운 가족부터 유심히 관찰해 보자. 그리고 친구, 동네 사람들 식으로 넓혀 보자. 평소라면 그냥 스쳐 보냈을 재미 포인트가 관찰을 하면 할수록 늘어날 것이다.

순간적으로 재미있는 소재나 아이디어가 떠올랐음에도 당장 메모하기 귀찮아 놓쳐 버린 기억이 있는가? 그렇다. 나는 있다. 얄팍한 내 기억력을 믿었다가 놓쳐 버린 소재가 얼마나 많은지 모른다.

취미로 만화를 그리던 때와 웹툰 작가로 데뷔하고 난 후에 가장 크게 달라진 점은 매주 약속된 시간에 약속된 분량의 원고를 제공해야 한다는 것이었다. 제때 웹툰을 그려 내기 위해선 충분한 소재가 필요했고, 그 충분한 소재를 채취하는 방법을 몸에 익혀야 했다.

그래서 뭐든 닥치는 대로 메모하기 시작했다. 생각, 감정 그리고 순간적으로 떠오른 아이디어들을 모조리 기록하고 메모했다. 100개의 아이디어 메모 중 써먹을 만한 것이 한두 개뿐이어도 그게 어디냐는 생각으로 메모를 습관화했다. 중복되거나 겹치는 아이디어는 다른 방법으로 풀 수 없을지 연출 방식까지 메모했다. 샤워를 하다가도 재미있는 것이 떠오르면 벌거벗은 채 나와 메모를 했고, 운전하는 도중에도 아이디어가 떠오르면 블랙박스의 소리 녹음 기능을 활용해 허공에 대고 소리쳤다.

메모하는 습관을 들이자. 아이디어는 필요할 때 마중 나오지 않는다.

내가 메모하는 데 주로 쓰는 것들

(1) 스마트폰

늘 손에 들고 있기 때문에 1순위다. 간단한 그림과 글을 기록할 수 있고, 필기가 어려울 땐 녹음도 되니까 요즘은 스마트폰으로 다 해결한다. 포즈나 동세 등을 기록할 땐 카메라도 이용할 수 있어서 좋다.

갤럭시 노트를 가장 오래 썼다. 최애 폰.

(2) 아이패드

처음엔 타자용으로 구입했으나 성능이 점점 진화하여 최근엔 아이디어 작업부터 원고 마감까지 아이패드로 다 하고 있다. 노트북이나 태블릿 PC보다 휴대성도 좋아서 카페를 옮겨 다니며 작업하는 나에겐 아주 좋은 도구다.

아이패드는 누워서 낙서하듯 메모할 수 있어서 좋다.

(3) 노트 앱

노트 앱을 굳이 쓰는 이유는 스마트폰-아이패드-데스크톱으로 연동되기 때문이다. 스마트폰으로 두서없이 쓴 아이디어를 아이패드로 살을 붙여 가며 정리한 뒤 글 콘티와 대사를 만들고, 마지막으로 데스크톱으로 불러내 실제 원고 파일에 대사를 복붙하는 방식으로 작업한다.

가끔 답답한 에러가 있지만 오래 써서 익숙해진 나머지, 이젠 버릴 수 없는 에버노트.

(4) 종이 노트

'스마트폰이나 아이패드 놔두고 웬?'이라고 생각할 수도 있지만,
종이 노트에 낙서를 하다가 떠오르는 아이디어가 의외로 많다.
디지털 작업으로 그린 그림이 영 마음에 안 들 때도 종이 노트에
연필로 그려 보면 해답을 찾는 경우가 많다.

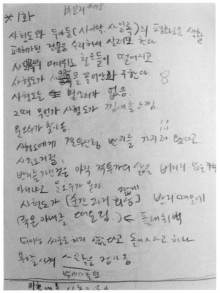

종이 노트는 꽉꽉 채워 쓴 뒤에 버리는 맛이 있다.

(5) SNS

나는 주로 인스타그램에 간단한 아이디어로 만든 짧은 만화를
올리곤 하는데, 본 원고 작업 전 연습 겸 방향성을 잡는 데 아주
큰 도움이 된다. 또, 팔로워들의 반응으로 독자들의 반응도 미리
가늠해 볼 수 있어 대단히 유용하다.

(6) 그 외

고속도로 운전 중에 떠오른 아이디어를 블랙박스에 대고 녹음한
적이 있다. 폰에 메모 기능이 없던 시절엔 밥 먹다 떠오른 생각
을 식당의 종이 냅킨에 적기도 했고, 길을 걷다 떠오른 아이디어
를 땅바닥에 돌로 그리고 폰으로 찍기도 했다(100% 실화).

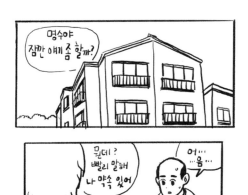

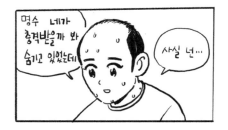

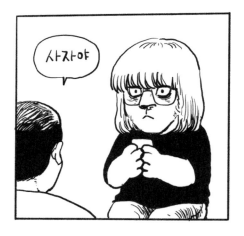

만화경에 정식 연재하기 전 인스타그램에 올렸던 〈사자 김명수〉. 당시 제목은 '맹수 사관 학교'.

메모하는 습관으로 아이디어와 소재를 쌓아 놓기까진 좋았지만, 사실 초창기엔 이 메모를 제대로 써먹지 못했다. 아마추어 시절 블로그에 그렸던 일상툰은 독자들에게 보여 주기 위한 콘텐츠라기보단 그냥 개인 일기와 같은 것이었으니까.

재미있는 일이 있을 때는 그래서 올리다가도 별다른 소재가 없거나 본업이 바쁘거나 하면 쉬는, 그야말로 취미 활동일 뿐이었다. 그러나 그 일상툰을 고료를 받고 연재하게 되면서 생각을 바꾸었다. 아래는 나의 데뷔작인 〈쌩툰〉을 그릴 당시 세웠던 기준이다.

'타깃은 유치원생 자녀를 둔 부모들로'

'그 부모들이 자신이 겪은 일처럼 공감하며 고개를
끄덕이게 하자'

'프리랜서인 사람들은 더욱 공감할 수 있도록'

이런 몇 가지 기준을 세우고 나니 이미 쌓아 둔 소재가 잘 정리되었다. 아마추어 시절 그렸던 습작들도 기준에 맞춰 재구성할 수 있었다. 어디에 쓸지 모르지만 일단 아무 돌이나 주워 와서 쓰임새를 생각하던 단계에서, 수조를 꾸밀 목적에 맞춰 어울릴 만한 조약돌을 주워 오는 단계로 조금 성장한 것이다.

어느 정도 아이디어가 나오면 회차를 채우기에 아이디어가 모자라진 않는지, 순서상 어떤 개그를 먼저 치고 나중에 칠 건지 등을 대략 어느 회차에 배치할지 가늠해 본다. 이를 위해 회차별로 칸을 나눈 종이를 준비해 보자. 그리고 종이 위에 아이디어를 적은 포스트잇을 떼었다 붙이며 배열하다 보면 전체 내용이 한눈에 들어오면서 정리가 한결 수월해진다.

〈사자 김명수〉 연재 당시 썼던 포스트잇.

TMI 1

〈생활의 참견〉을 그린 김양수 작가님은 소재를 캐치하기 위해 술자리에서 조차 손에서 수첩을 놓는 일이 없었고, 〈비빔툰〉의 홍승우 작가님은 밥 먹을 때조차 손에서 수첩을 놓지 않았다고 한다. 한번은 사모님과 부부 싸움하는 와중에도 이 상황을 만화에 써먹어야겠다고 생각할 정도였다고 했는데, 싸움의 원인과 느꼈던 순간의 감정을 적어 내려가다 보니 마음이 진정되고 생각이 정리되어 화해의 계기도 만들어졌다고 한다. 기록이란 이렇게 인간관계 개선에 뜻하지 않은 도움이 되기도 하는 것이다!

TMI 2

일상툰을 그리다 보면 가끔 재미있는 소재뿐만 아니라 슬프고 어두운 소재를 다뤄야 할 때도 있다. 분노, 슬픔, 두려움, 증오 같은 감정의 소재는 바로 그려 내려고 하지 않는 것이 좋다. 시간이 지나 그것을 잘 표현하고 풀어낼 수 있게 되었을 때 감정에 치우치지 않고 독자들에게 잘 전달할 수 있기 때문이다. 반대로 재미있고 즐겁고 기쁜 소재는 바로 그려 내는 것이 좋은데, 긍정적인 소재는 시간이 지나면 그 감흥이 증발해버리기 때문이다. 긍정적인 소재는 활어회처럼 싱싱할 때 요리하고, 부정적인 소재는 숙성회처럼 시간을 두고 요리하는 것이 좋다.

메모하는 습관을 들였다면 이제 떠오른 생각들은 모조리 당신
의 아이디어 노트에 기록될 것이다. 하지만 웃음의 소재는 이것
만으로 채워지지 않는다. 재미있는 생각은 하루에 100개도 나올
수 있지만, 반대로 100일 동안 단 한 개도 나오지 않을 수 있기
때문이다. 그래서 필요한 것이 '클리셰의 리폼'이다.

누구나 다 알고 있는 이야기만큼 웃음의 소재로 적합한 것은 없
다. 다들 알고 있으니 도입부 상황을 따로 설명할 필요가 없고
바로 비틀기만 해 주면 된다. 에피소드형 개그 웹툰을 그릴 때
소재는 거의 이것으로 충당했다. 전래 동화를 비틀기도 했었고,
영화와 드라마의 익숙한 전개를 가져다 결말을 비틀기도 했었
다. 독자가 예상하게 만들고, 그 예상을 벗어나는 전개는 웃음을
만드는 중요한 공식이다.

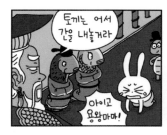
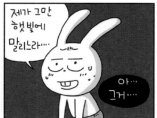
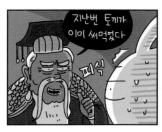
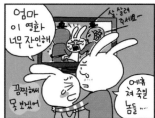

출처: 탐이부, 〈1+1 원플러스원〉(2012), 스포츠동아 카툰

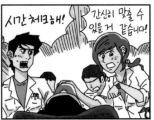

출처: 탐이부, 〈1+1 원플러스원〉(2012), 스포츠동아 카툰

클리셰를 리폼하는 방법에는 크게 두 가지가 있는데, 바로 뒤집기와 바꿔치기다. 먼저 뒤집기, 말 그대로 기존의 이미지를 거꾸로 혹은 반대로 뒤집어 재미를 유발하는 방법이다. 아래의 예시를 보자.

갱년기에 찾아오는 수족냉증(기존 개념)

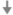

갱년기가 되자 오히려 손발이 따뜻해지는 사람이 있다?(뒤집기)

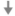

그것은 겨울 왕국의 엘사

기존의 개념을 뒤집는 것은 수족냉증이라는 서글픈 병도 웃음으로 승화시킨다.

내 작품 중 〈아임 펫!〉은 역할의 뒤집기로 만들어졌다. 견주 권아임은 보살핌이 필요한 반려견 같은 캐릭터로 묘사했으며, 반려견 안토니오는 아임이를 보살피는 견주 같은 캐릭터로 묘사했다. 〈흡혈고딩 피만두〉는 기존의 이미지를 뒤집은 작품이다. 이 작품에서 뱀파이어는 차갑고 잔인하다는 기존의 이미지를 뒤집어 친근하고 귀염뽀짝한 피만두라는 뱀파이어 캐릭터를 만들어 냈다.

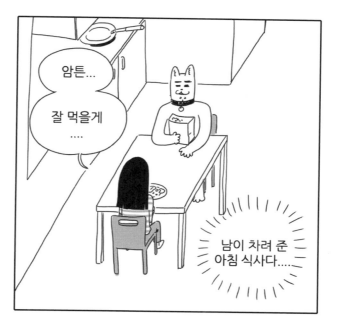

출처: 탐이부, 〈아임 펫〉(2015), 카카오페이지

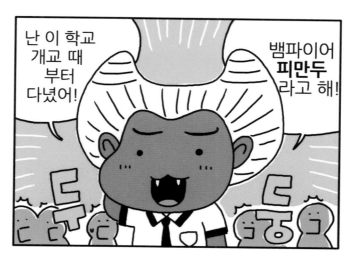

출처: 탐이부, 〈흡혈고딩 피만두〉(2014), 카카오페이지

바꿔치기

기존 이야기 틀은 그대로 놔둔 채 캐릭터만 바꿔 끼워 보는 방법이다. '용왕에게 간을 바치기 위해 잡혀 온 토끼가 아니라 튼튼한 간을 가진 술꾼 아저씨라면 이야기가 어떻게 흘러갈 것인가?'라는 발상이다.

다음은 비행기에서 응급 환자가 발생해 의사를 찾는 스토리로 영화나 드라마에서 많이 쓰였던 클리셰다. 이 클리셰 구조는 그대로 두고 의사 대신 만화가로 캐릭터를 바꿔치기해서 단편 웹툰을 만들어 봤다.

혹시 승객분 중에
만화가 계신가요?

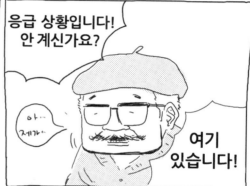

응급 상황입니다!
안 계신가요?

아...
제가...

여기
있습니다!

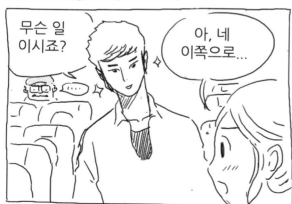

무슨 일
이시죠?

아, 네
이쪽으로...

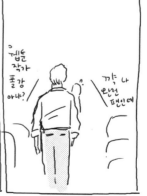

웹툰
작가
풀칼
아냐?

까약 나
완전
팬인데

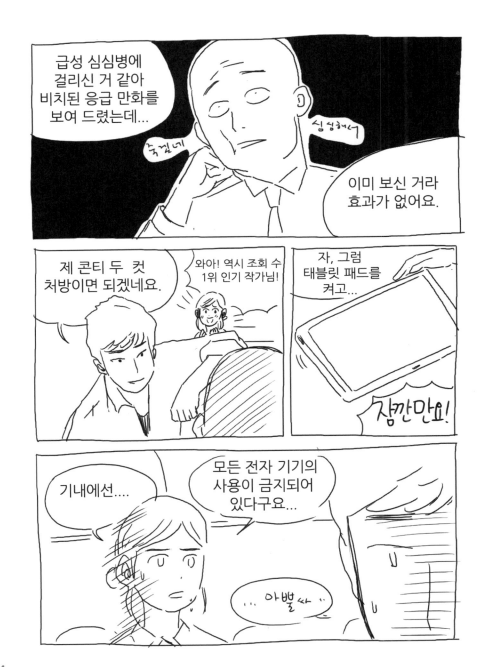

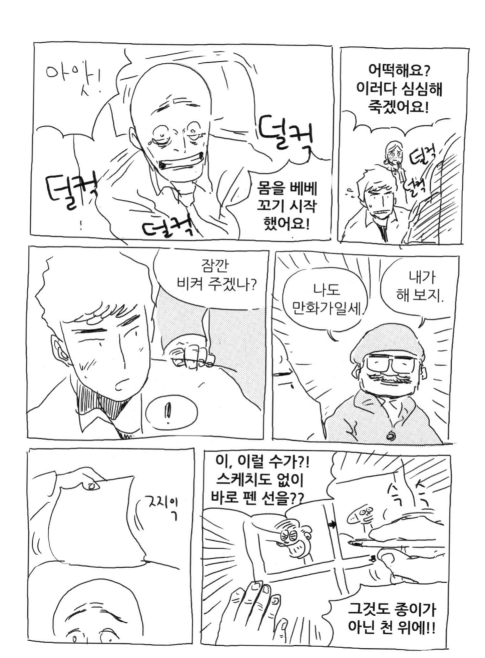

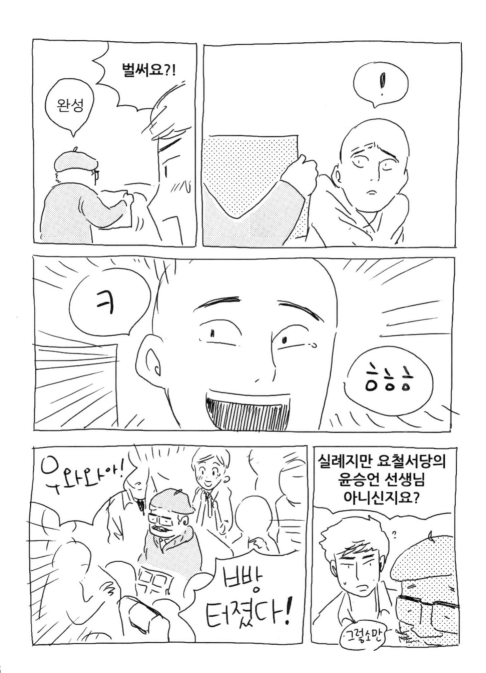

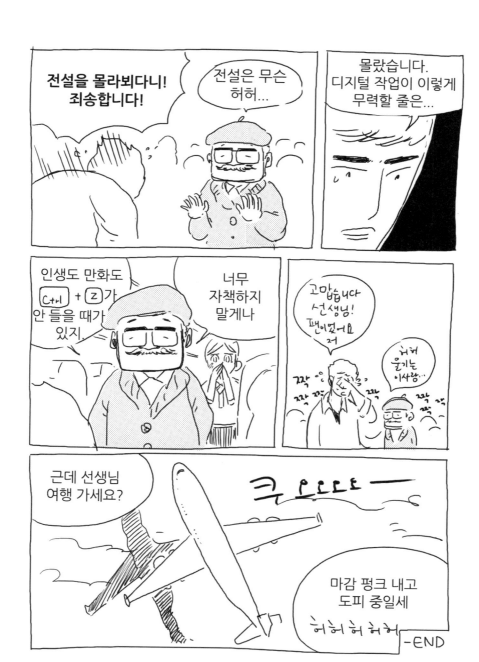

〈신세개냥〉은 영화 〈신세계〉를 패러디함과 동시에 바꿔치기로 만들어진 작품이다. 경찰 역할에는 개, 조직폭력배 역할에는 고양이로 캐릭터를 바꿔치기했는데 충직한 개의 이미지가 경찰과 잘 어울렸고, 속을 알 수 없는 고양이의 이미지가 음모를 꾸미는 건달 이미지에 잘 맞아 들어갔다. 그리고 개와 고양이는 앙숙이라는 이미지도 있으니 이보다 더 적합한 개그 소재는 없었다. 그래서 제목을 묘간도(무간도 패러디)로 할까 고민하기도 했다.

메모와 마찬가지로 뒤집기나 바꿔치기도 평소에 습관을 들이는 게 중요하다. 나는 TV 드라마나 영화를 볼 때도, 유튜브를 보다가 광고가 나올 때도 어떻게 하면 같은 상황을 웃기게 풀어낼 수 있을까 머릿속에서 이리저리 굴려 보곤 한다. 당연한 것을 당연하지 않게 생각하는 것. 이를 습관 들여 아이디어로 활용해 보자.

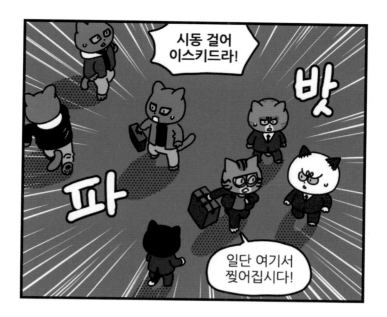

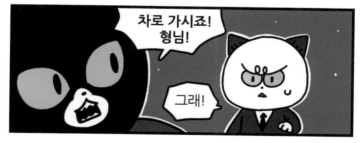

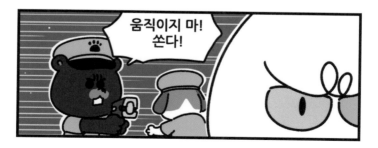

출처: 탐이부, 〈신세개냥〉(2020), 카카오페이지

TMI 3

뒤집기나 바꿔치기에서도 쓸 만한 아이디어가 나오지 않을 때가 있다. 그럴 때 내가 쓰는 방법이 '랜덤 매치'다. 방법은 다음과 같다.

① 쪽지에 직업을 여러 개 써서 하나 뽑는다.
② 쪽지에 장소를 여러 개 써서 하나 뽑는다.
③ 쪽지에 행동을 여러 개 써서 하나 뽑는다.
④ 뽑은 세 개의 쪽지를 연결시켜 문장을 만든다.
⑤ 문장에 개연성이 생기도록 이야기를 만든다.

랜덤으로 뽑았기 때문에 개연성을 붙이기 힘든 조합이 생길 수 있다. 반면 생각지도 못한 신선한 조합과 아이디어가 생기기도 한다. 후자인 경우가 되면 좋겠지만, 전자인 경우에도 뇌를 훈련시키기에는 아주 좋은 방법이다(라고 믿고 있다).

TMI 4

웹툰에는 왜 유독 학원물이 많을까? 대형 연재 사이트 작품들만 추려도 천 개 단위의 작품이 연재되고 있는 지금, 기존 연재작들의 틈을 비집고 나온 신작이 독자들에게 읽히기란 쉬운 일이 아니다. 그래서 더 알기 쉽고 빠르게 이해되는 소재를 선호하게 되고, 그것이 장르의 편향을 불러온 게 아닌가 생각한다.

학교란 세월이 지나도 세대를 널리 공감시킬 수 있는 이야기 무대라서, 조금 색다른 설정을 넣는다고 해도 작품을 이해하는 데 큰 어려움이 없다. 나역시 작품 몰입을 위해 학교라는 무대를 많이 이용하고 있다.

- 〈애니멀 스쿨〉 → 동물 학교
- 〈흡혈고딩 피만두〉 → 고등학교
- 〈찬란한 액션 유치원〉 → 유치원, 초등학교
- 〈사자 김명수〉 → 육식 사관 학교

한 줄 요약

개그 소재는 가까이 있다.

PART

2

웃음의 기술

개연성이 없음에 부끄러워 말되,
웃음기가 없음을 고개 숙여 반성하라.

어이없어서 나오는 헛웃음, 크게 빵 터지는 현웃음처럼 웃음에는 종류가 있고 빅잼, 깨알잼이라는 말처럼 재미에도 종류가 있다. 당연히! 웃기는 기술인 개그에도 몇 가지 종류가 있는데, 병맛 웹툰을 만드는 데 사용되는 개그는 어떤 것이 있는지 짚어 보기로 하자.

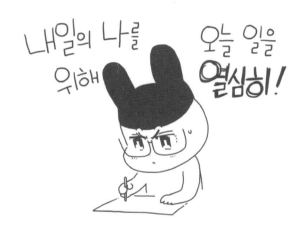

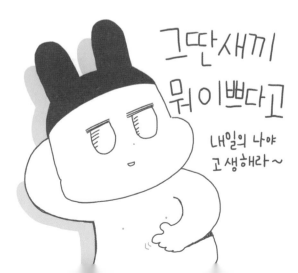

공감 개그

첫 번째로 공감 개그는 일상을 소재로 삼아 디테일한 관찰력과 재연으로 '맞아 맞아, 나도 이런 적 있음 ㅋ' 하며 독자들의 고개를 끄덕이게 만드는 개그다. 이런 공감 개그는 일상 개그툰에서 많이 쓰이고 있다. 공감은 독자들을 작품으로 한 발짝 더 당겨 몰입하게 만들어 줄 뿐만 아니라, 독자들이 웃을 준비를 하게 해 주는 강력한 소스다.

출처: 탐이부, 〈쌩툰〉(2012), 스포츠조선

패러디 개그

대중에게 널리 알려진 유명한 영화, 드라마 혹은 인물들을 패러디해 웃음을 유발하는 개그. 최근에는 영화나 드라마보다는 일명 인터넷 짤을 차용하는 일이 많아 짤 개그라고 해도 무방하다. 하지만 과도한 사용은 시간이 조금만 지나도 작품이 자칫 촌스러워질 수 있으니 적절히 사용하도록 하자.

영화 〈테이큰〉 장면을 패러디한 컷.
출처: 탐이부, 〈아임 펫〉(2015), 카카오페이지

설정 개그

독특한 세계관이나 설정으로 만들어 내는 개그. 대개 현실과 동떨어진 설정으로 웃음을 유발한다. 유치원생들이 모두 근육질이거나, 고등학생들이 모두 동물이거나, 타이즈만 입은 캐릭터들이 나사 풀린 시시껄렁한 대화를 나눈다거나 등. 독특한 설정은 신선하게 다가갈 수는 있는 장점이 있는 반면, 정도가 심하면 생소하여 받아들여지기 힘든 단점도 있다.

출처: 탐이부, 〈일반적 상상〉(2015), 한경닷컴(십세툰)

말장난 개그

실생활에서는 아재 개그라고 불리며 익숙한 탓에 타격감이 크진 않지만 운용에 따라서는 무거운 잽이 될 수도 있다. 말장난 개그를 잘하기 위해서는 평소 말장난을 습관화하는 것이 좋다. 동음이의어를 이용한 문장 만들기, N행시 지어 보기 등은 말장난 개그를 구사하기 위한 좋은 훈련법이다.

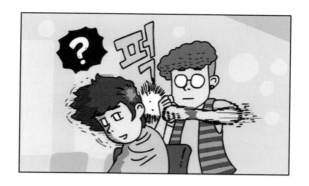

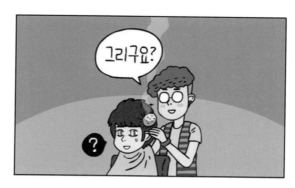

출처: 탐이부, 〈쓰리쿠션〉(2012), 스포츠조선

말과 행동이 일치하지 않거나 이야기의 앞뒤가 맞지 않는 말도
안 되는 상황을 천연덕스럽게 연출한다면 아주 훌륭한 웃음 펀
치가 될 수 있다.

출처: 탐이부, 〈아임 펫〉(2015), 카카오페이지

슬랩스틱 개그

캐릭터의 얼굴 표정이나 몸짓 등을 우스꽝스럽게 과장하여 웃기는 개그. 단독으로 큰 웃음을 유발하기는 어려우나 감초처럼 사용하면 웃음을 증폭시킬 수 있다.

출처: 탐이부, 〈아임 펫!〉(2015), 카카오페이지

소개한 여섯 가지 개그가 내가 주로 사용하고 있는 개그다. 좀 더 자세히 말하자면 공감 개그를 바탕으로 설정 개그를 입히고, 패러디 개그와 슬랩스틱 개그를 양념으로 치는 방식을 선호한다. 본인의 취향에 맞는 그리고 잘할 수 있는 개그를 찾아보고, 습작을 통해 내 것으로 만들어 보자.

개그 취향을 찾아보기 위해선 스스로에게 질문을 던져 보면 좋다. 학창 시절의 나는 많은 학생들 앞에서 선생님 흉내를 똑같이 내며 웃기는 인싸 스타일이었나? 아니면 맨 뒷자리에 앉아 조곤 조곤 말로 소수의 주위 친구들을 웃참하게 만드는 아싸 스타일이었나? 개그 프로에서 재미있게 본 건 상황극의 콩트인가 말 개그인가?

본인이 잘할 수 있는 개그가 무엇인지 파악하여 집중적으로 개발해 보자.

한 줄 요약

나의 주특기 개그를 찾아내 개발하자.

PART

개그는
캐릭터가 반이다

예상하게 만들고
그 예상에서 시원하게 벗어나라.

첫 등장은 강렬해야 한다

〈아임 펫!〉을 재미있게 봤다는 지인들과 대화를 나눌 때 아래와 같은 상황이 종종 벌어진다.

지인: 그… 제목이 마이펫이었나? 기억은 잘 안 나는데, 이상한 개 나오는 웹툰 있잖아요?
나: ……. (마음의 상처)

그렇다. 작품은 가끔 제목도 작가명도 아닌 캐릭터로 각인되기도 한다. 주인공 캐릭터는 그 작품의 얼굴이며 정체성이기도 하다. 그만큼 캐릭터는 작품을 이루는 요소 중 가장 중요하다. 캐릭터가 반이다. 아니, 반 이상이다. 아니, 캐릭터가 전부다!

그렇다면 보기만 해도 웃음이 나는 매력적인 주인공 캐릭터는 어떻게 만드는지 주인공의 법칙을 통해 알아보도록 하자.

작품에서 주인공의 첫 등장만큼 중요한 구간이 또 있을까? 나는

그중에서도 주인공이 등장하고 첫 대사를 뱉을 때까지를 가장 중요한 구간으로 생각한다. 이른바 초반 승부 구간에서 임팩트와 재미를 주어야 독자들이 앞으로의 전개를 궁금해하고, 이야기에 몰입할 수 있게 되는 것이다.

〈아임 펫!〉에서는 권아임이라는 여자 주인공이 생일에도 야근을 하고 늦게 귀가하는 장면으로 시작한다. 그러다 애견숍을 발견하고 구경만 잠깐 하러 들어가는데, 그곳에서 이상하게 생긴 개가 사람처럼 소파에 걸터앉아 있는 것을 발견한다. '힐링물인가? 하셨겠지만 사실은 병맛이었습니다'라고 말하는 컷으로 첫 웃음이 이 컷에서 터지기를 바라며 첫 등장을 연출했다.

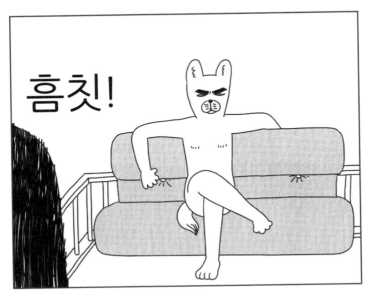

안토니오의 첫 등장.
출처: 탐이부, 〈아임 펫!〉(2015), 카카오페이지

첫 등장 후에 안토니오는 말이 없다. 그리고 아임이에게 다가와 그윽한 눈빛을 보내다가 애견숍 사장님과 몸싸움까지 벌인다. 그러던 중 동물을 괴롭히지 말라며 용기 내어 말한 아임이를 보고 "정했다. 나의 새 주인."이라는 첫 대사를 내뱉으며 건방지고도 당돌한 안토니오 캐릭터를 독자들에게 확실히 어필했다. 로맨스 장르에서 잘생긴 남주가 할 법한 대사로 많은 독자들이 '도대체 내가 지금 뭘 보고 있는 거지?'라는 내적 혼란을 일으키길 바랐으며, 실제로 1화 공개 당시 그런 댓글들이 많이 달리는 것을 보고 만족했었다.

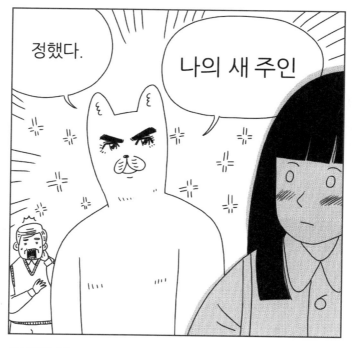

안토니오의 첫 대사.
출처: 탐이부, 〈아임 펫!〉(2015), 카카오페이지

도장인지 체육관인지 모를 불도 안 켠 어두운 곳에서 샌드백 치기에 여념이 없는 주인공의 뒷모습. 〈찬란한 액션 유치원〉은 그림체는 진지하지만 내용은 그렇지 못한 병맛 웹툰이다. 그래서

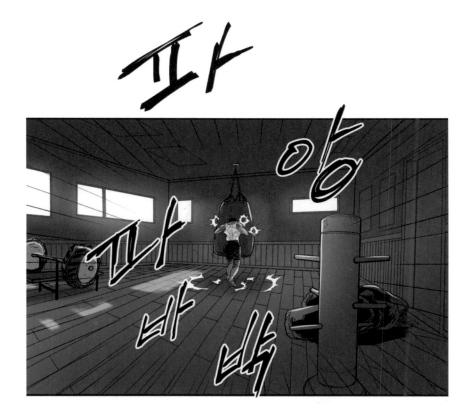

도입부는 '격투 액션 극화'라고 해도 무방할 만큼의 분위기를 만들기 위해 그림 작가와 여러 차례 논의했다.

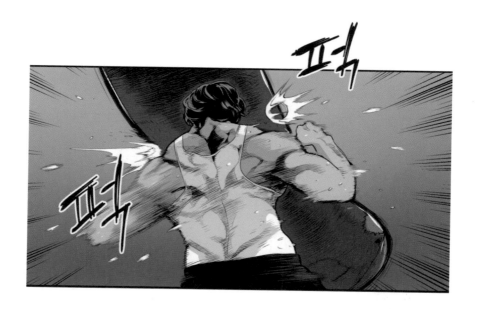

강힘찬의 첫 등장.
출처: 탐이부 · 김동찬, 〈찬란한 액션 유치원〉(2019), 카카오페이지

샌드백을 열심히 치던 주인공을 엄마가 부른다. 그런데 엄마 역시 근육이 심상치 않다. 아빠도 나온다. 그런데 아빠는 근육이 더 심상치 않다. 그리고 가족 아니랄까 봐 셋 다 똑같은 얼굴이다. 그때 아빠가 이야기한다. 널 유치원에 보내기로 결정했다고. '유치원? 서른은 돼 보이는 사람을 유치원에??' 이런 혼란스러운 상황에서 주인공 강힘찬은 이렇게 말한다. "나도 이제 어엿한 7살

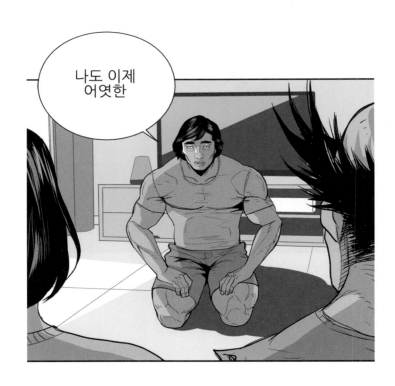

이니까." 설정 개그를 알리는 신호탄이다. 이 세계관의 캐릭터들은 나이와 성별에 무관하게 모두 근육질이다. 1화의 이 컷에서 생각지도 못한 반전으로 독자들의 뒤통수를 때리고 싶었다. 그래서 대화 내용과는 어울리지 않도록 진지하고 비장한 느낌으로 명암을 세게 넣어 달라고 그림 작가에게 요청했다.

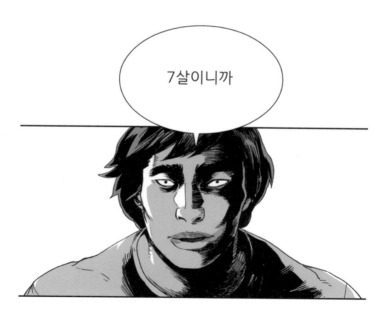

강힘찬의 첫 대사.
출처: 탐이부 · 김동찬, 〈찬란한 액션 유치원〉(2019), 카카오페이지

〈사자 김명수〉라는 작품에서는 〈아임 펫!〉과 〈찬란한 액션 유치원〉보다 조금 더 빠른 템포로 주인공 소개와 웃음 포인트를 가져오고 싶었다. 이제 웬만한 자극으로는 독자들에게 임팩트를 줄수도 없거니와 총 30화로 기획된 비교적 짧은 호흡의 작품이었기에 더욱더 짧고 간결한 도입부 연출이 필요했다. 그래서 만들어진 첫 등장과 첫 대사는 누가 봐도 사자인 사자에게 사자라는 출생의 비밀을 밝히는 인간과 마치 충격을 먹은 듯 "내가… 사자…"라고 읊조리는 사자의 모습을 그린 컷으로 시작했다. 의도한 대로 도입부의 이 컷에서 반응이 좋았다.

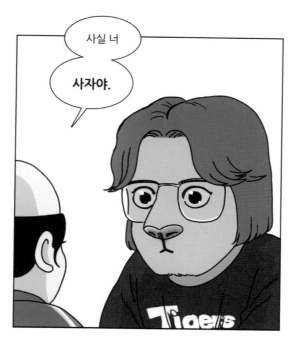

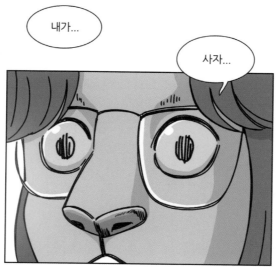

김명수의 첫 등장과 첫 대사.
출처: 탐이부, 〈사자 김명수〉(2022), 만화경

각각의 세 작품에서 주인공의 첫 등장과 첫 대사를 짤 때 중점을 둔 부분은 '어떻게 하면 강렬한 인상과 웃음을 남길 수 있을까' 였다. 모든 웹툰이 1화에 힘을 쏟고 있지만, 특히 개그 웹툰은 주인공의 첫 등장에서 웃음을 뽑아내지 못하면 다음 컷으로 가기 전에 페이지가 닫힌다는 생각으로 승부해야 한다.

독특하면서 친숙해야 한다

얼핏 생각하면 독특함과 친숙함은 서로 반대되는 개념처럼 보인다. 하지만 조합하기에 따라서 친숙함과 친숙함이 모여 독특함을 만들어 낼 수도 있다. 앞서 언급했던 세 주인공 캐릭터를 분석해 보면 다음과 같다.

- 〈아임 펫!〉

 안토니오 = 반려견 + 순정 만화 남자 주인공
- 〈찬란한 액션 유치원〉

 강힘찬 = 유치원생 + 헬창
- 〈사자 김명수〉

 김명수 = 사자 + 10대 소년

어떤가? 반려견, 유치원생, 사자 등등 하나하나 뜯어 놓고 보면 전부 우리에게 친숙한 단어들이다. 친숙하고 익숙하니 따로 설명할 필요가 없고, 게다가 합쳐져서 독특한 캐릭터도 만들어 내니 더할 나위 없이 좋다.

웹툰은 드라마나 영화에 비해 회당 분량이 짧은 편이다. 그중에서도 개그 웹툰은 더욱 짧다. 한두 컷으로 설명이 될 만큼 직관적이지 못하다면 독자들은 10컷을 채 넘기기도 전에 뒤로 가기를 누를 것이다. 한 번 더 강조하지만 작품 속 캐릭터들의 첫 등장, 특히 주인공은 직관적이고 알기 쉬우면서 독특해야 한다.

또한 독특함과 친숙함은 비율의 균형을 맞춰야 한다. 독자들은 독특하기만 하면 생소해할 것이고, 친숙하기만 하면 지루해하기 때문이다. 특이하지만 알기 쉬워야 하고, 친숙하지만 신선해야 하는 것이 개그 웹툰의 주인공이다.

무조건
호감이어야 한다

웃는다는 것은 긍정적인 감정이다. 그래서 웃기는 작품의 주인공은 호감이어야 한다. 착하고 밝게 그려야 한다는 이야기가 아니다. 독설을 내뱉거나 무관심한 듯 시크한 태도를 보이더라도 결과적으론 그게 밉지 않고 호감이어야 한다는 말이다.

무관심하고 차가워 보이지만 알고 보면 표현이 서툴렀을 뿐이라든지, 염치없고 얄미워 보이지만 알고 보면 의리 있는 인물이라든지 주인공이 극 중에서 오해를 받고 미움을 사더라도 독자들에겐 호감이어야 한다. 독자들은 비호감인 주인공을 기다리지 않는다.

아무리 웃긴 캐릭터라 할지라도 그 웃음이 남에게 상처를 주거나 고통을 준다면 독자들은 눈을 돌릴 수밖에 없다. 독자들이 안심하고 웃을 수 있는, 극이 끝날 때까지 응원과 지지를 보낼 수 있는 호감 가는 캐릭터를 만드는 것은 굉장히 중요하다.

퀘스트 진행이 단순해 일찍 엔딩을 맞이하는 게임처럼 등장과 함께 한눈에 파악되어 버리는 주인공만큼 슬픈 것이 또 있을까? 독자와 매주 한 번 또는 두 번 만나는 주인공은 알면 알수록 궁금한 캐릭터여야 하고, 더 알고 싶어지게 만드는 입체적인 캐릭터여야 한다. 지금부터 입체적인 주인공 캐릭터는 어떻게 만들면 좋을지 알아보자.

가장 오래 알고 지낸 친구(또는 가족)를 한 명 떠올려 보자. 지금 그 친구가 나에게 다가와 보고 있는 책을 뺏으며 말한다. 뭐라고 말했을까? 어렵지 않게 답을 생각해 낼 수 있을 것이다. 답을 못 썼다면 아마 '걔는 남의 책 뺏거나 하는 애가 아니라서…'일 텐데, 그것 또한 정답이다. 오래 알고 지낸 친구는 당신 머릿속에 정보가 가득 담긴 캐릭터다. 그래서 벌어지지 않은 상황을 떠올리기만 했는데도 그 친구의 대사가 상상된 것이다. 그게 바로 입체적인, 즉 살아 있는 캐릭터다.

뼈대가 되는 인물을 더미로

막상 없는 인물을 창조해 내려면 막막하다. 그래서 나는 캐릭터를 만들 때 더미(dummy)가 되는 인물, 다시 말해 내가 가장 잘 알고 있는 실제 인물을 가져와서 시작한다. 나 자신을 더미로 쓰는 경우가 제일 많고, 가끔 친구를 더미로 쓰기도 한다. 그렇게 뼈대가 되는 인물에 주인공의 이미지에 맞게 살을 붙인다.

반복 인터뷰로 다듬기

어디서 태어났고 어떻게 자랐는지, 성격은 어떤지, 어떤 성향과 취향을 가졌는지, 말투는 어떻고 버릇은 뭐가 있는지, 요즘 관심사는 무엇인지 등 인터뷰어가 되어 캐릭터에게 여러 가지 질문을 던져 보자. 그리고 내가 주인공이라면 그 질문에 뭐라고 답했을지 상상하며 이야기해 보자.

답이 떠오르지 않거나 막힌다면 아직 캐릭터가 입체적이지 못하다는 증거다. 캐릭터 설정을 다시 다듬어 보면서 인터뷰 과정을 반복해 보자. 이 과정을 반복하다 보면 어느 순간 '왠지 이런 질문은 따분해서 제대로 대답 안 할 거 같은데?', '인터뷰 자체를 귀찮아할 듯', '역질문으로 오히려 질문을 던지지 않을까?' 등의 생각이 들게 될 것이다. 그때가 바로 입체적인 주인공이 만들어지는 순간이다.

입체적인 캐릭터 만드는 방법을 알았다면 본격적으로 병맛 웹툰에 어울리는 병맛 주인공을 만들 차례다. 병맛 웹툰에 어울리는 주인공이 지녀야 할 덕목은 아래와 같다.

- 어딘가 모르게 허술해야 한다.

 허술함은 독자들의 긴장을 풀어 주고 무방비 상태로 만들어 보다 웃기 편한 분위기를 자아내는 효과가 있다.

- 쓸데없이 진지해야 한다.

 억지로 바보 흉내를 낸다고 웃어 주는 바보는 없다. 독자들이 '바보 아냐?'라고 느끼더라도 정작 주인공 자신은 쓸데없이 진지해야 한다.

- 독자보다 잘나서는 안 된다.

 독자보다 모든 면에서 월등하고 잘난 캐릭터는 웃음을 유발할 자격이 없다.

한 번 보면 뇌리에 박히는 주인공 외모를 만들기 위한 설정은 아래와 같다.

- 색 또는 색 조합으로 연상되도록 한다.
- 이름이나 캐릭터 특성을 외모와 연결시켜 조각을 떠올려도 전체가 연상되는 장치를 만들어 놓는다.
- 그림자만 봐도 누군지 알 수 있는 독특한 실루엣이 나오도록 만든다.
- 대충 봐도 누구나 따라 그리기 쉽게 만든다.

하트(심장) 모양의 머리 스타일

뱀파이어〉피〉빨간색의 연상 작용을 위해 피부는 빨간색으로

흰색, 검정색, 빨간색 조합은 에*조던 농구화를 떠오르게 하는 익숙한 조합

그래서 눈썹 모양을 잘 보면...

출처: 탐이부, 〈흡혈고딩 피만두〉(2014), 카카오페이지

TMI 1

〈아임 펫〉 안토니오 탄생 비화

2014년 겨울, 당시 신작 아이템을 구상하고 있던 나는 그야말로 병맛 웹툰을 만들고 싶었다. 그전에도 4컷 만화 형식의 개그 웹툰을 연재한 적이 있었지만 완전히 날것의, 보는 순간 혼란스러운, 제대로 된 '병맛' 작품을 해보고 싶었다. 그러다 인터넷에서 잘생긴 강아지 짤을 보게 되었고, 이거다 싶어 스케치를 해 봤다. 분명 개인데 눈빛은 느끼하고, 사람처럼 두 발로 걸어 다니며 말하기까지 하는 개. 그렇게 주인공이 탄생했다.

초반엔 바람둥이 콘셉트로 잡았으나 너무 인간 중심 설정은 재미가 떨어져서 주인에게 충직한(그러나 느끼한) 개로 수정했다. 느끼함 역시 불순하게 의도된 것이 아닌, 개라면 당연한 행동인데 인간처럼 말로 표현한다는 설정에서 느끼하고 야하다고 오해를 사는 것으로 방향을 잡았다.

캐릭터 이름을 고민할 당시 《캔디캔디》의 안소니와 테리우스가 떠올라 이름을 안소니우스로 정했었지만, 발음도 어렵고 표기도 애매하여 한때 섹시한 남자 배우의 대명사였던 안토니오 반데라스 이름에서 아이디어를 얻어 '안토니오'라고 짓게 되었다.

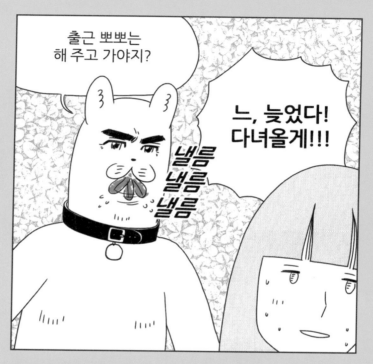

출처: 탐이부, 〈아임 펫〉(2015), 카카오페이지

TMI 2

안토니오 이모티콘이 발매되었을 때, 엄마에게 선물로 드렸는데 그 뒤로
나한테 카톡을 잘 안 하신다.

한 줄 요약

잘 키운 캐릭터는
스토리를 저절로 써지게 한다.

PART

잘 꿰어야
웃긴다

노잼을 두려워하지 말고 계속 덤벼라.
단 한 번의 빅잼을 위해.

가독성이란 무엇인가

재미있는 웹툰을 만들기 위해선 먼저 잘 읽히는 웹툰을 만들어야 한다. 우리는 그것을 웹툰의 '가독성'이라 부른다. 아무리 좋은 가사도 발음이 부정확하면 감정이 전달되지 않는 것처럼 재미있는 개그도 읽히지 않으면 소용이 없다. 잘 읽히는 웹툰을 만들기 위해서는 몇 가지 방식을 지켜야 한다. 컷 배열 간격, 말풍선 크기와 위치 등등 가독성을 좋게 만들기 위해 필요한 것들을 살펴보기로 하자.

말풍선과 대사

컷 안에 들어가는 말풍선 크기와 대사 폰트 크기는 모두 '독자들에게 얼마나 잘 읽히는가?'로 결정된다. 대사는 스마트폰으로 봤을 때 잘 읽히는 폰트 크기(나는 보통 14~16px로 작업한다.)로, 말풍선 하나에 들어가는 대사는 2~3줄이 적당하며 되도록 4줄은 넘지 않게 한다. 그리고 한 컷 안에 말풍선은 1개에서 2개 정도가 적당하다.

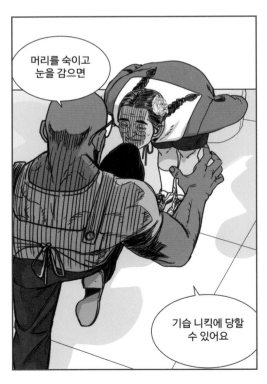

출처: 탐이부 · 김동찬, 〈찬란한 액션 유치원〉(2019), 카카오페이지

큰 소리는 대사 폰트도 크게, 작은 소리는 대사 폰트도 작게 표현하는 것이 좋다. 또, 소리가 나는 위치에 대사를 배치하는 것이 효과적이다. 왁자지껄한 분위기를 많이 연출하는 개그 웹툰에서는 의도적으로 의성어와 의태어를 많이 붙이기도 한다.

출처: 탐이부 · 김동찬, 〈찬란한 액션 유치원〉(2019), 카카오페이지

시선의 흐름

글자를 쓸 때도, 글자를 읽을 때도 사람의 시선은 왼쪽에서 오른
쪽으로 이동한다. 따라서 처음 말을 거는 캐릭터는 왼쪽에, 그 말
을 받아 반응하는 캐릭터는 오른쪽에 배치해야 시선의 흐름을
거스르지 않아 읽기가 편해진다.

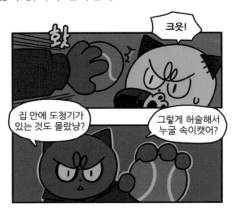

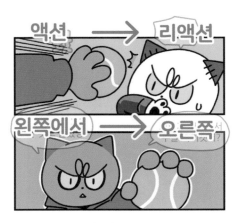

출처: 탐이부, 〈신세개냥〉(2020), 카카오페이지

왼쪽에서 오른쪽으로 움직인 시선은 위에서 아래로 떨어진다.
아래 그림에 말풍선 중심으로 독자들의 시선 이동 방향을 표시
했다. 왼쪽에서 오른쪽으로, 위에서 아래로 시선의 흐름에 따라
이야기가 자연스럽게 진행되고 있는 것을 볼 수 있다.

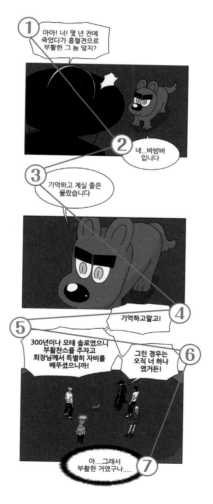

출처: 탐이부, 〈흡혈고딩 피만두〉(2014), 카카오페이지

컷 간격

컷과 컷 사이의 간격은 컷 사이에 흐르는 시간을 나타낸다. 컷과 컷의 템포가 빠르다면 컷 간격을 좁게, 템포가 느리다면 컷 간격을 좀 더 벌리도록 한다. 개그 웹툰은 비교적 템포를 빠르게 가져가는 편이라 컷 간격이 좁은 경우가 많다.

빠른 호흡의 컷 간격

느린 호흡의 컷 간격

출처: 탐이부, 〈아임 펫〉(2015), 카카오페이지

컷을 모두 배치했다면 다음으로는 스마트폰에 원고를 띄워서 가독성이 좋은지 확인해야 한다. 대사는 잘 보이는지, 컷의 크기와 간격은 적절한지, 원하는 호흡으로 잘 읽히고 있는지 등의 기준을 잡기 위해서는 스마트폰에서 직접 확인해 보는 과정이 반드시 필요하다. 그리고 이야기의 반전을 가져오는 컷이나 임팩트가 강한 컷은 일부러 간격을 두고 배치한다. 반전 컷이 미리 스크롤되어 보이지 않도록 하기 위해서다.

X

O

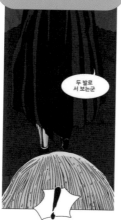
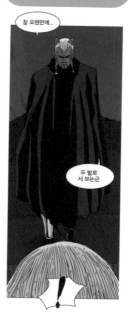

출처: 탐이부, 〈흡혈고딩 피만두〉(2014), 카카오페이지

좋은 1화 만드는 법

햄버거의 세트 메뉴가 버거, 콜라, 감자튀김으로 이루어져 있는 것처럼 웹툰 한 회분 안에도 반드시 들어가야 할 세트 메뉴가 있다.

- 인트로

 이번 회차에서 어떤 이야기를 할 것인지 맛보여 주는 부분

- 메인

 이번 회차의 본편 전개. 가장 큰 웃음을 유발해야 하는 부분

- 후킹

 다음 회차를 궁금하게 만드는 부분

인트로

어떤 이야기를 다룰 것인지 맛보여 주는 부분이라 대개 시간대와 무대가 되는 장소를 소개하기도 하고, 주요 등장인물들을 훑어주기도 하고, 애피타이저가 되는 깨알잼을 넣어 주기도 한다.

인트로

작품 제목

〈흡혈고딩 피만두〉에서는 작품 제목이 나오기 전 주인공 피만두 캐릭터를 간결하게 보여 줄 깨알 개그를 두 컷 구성으로 넣어 줬다.
출처: 탐이부, 〈흡혈고딩 피만두〉(2014), 카카오페이지

가장 중요한 부분이다. 해당 에피소드에서 다룰 사건이 전개되는 부분으로 가장 많은 분량을 차지하는 만큼 큰 웃음이 터져야 한다.

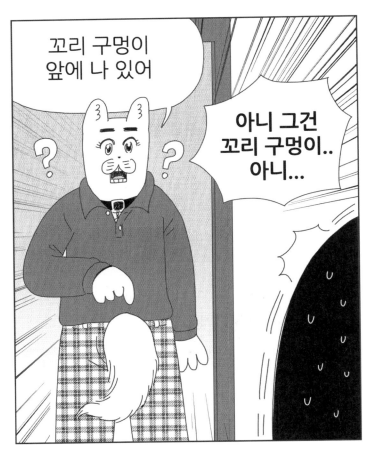

〈아임 펫〉에서 가장 큰 웃음을 유발하는 컷들은 GIF 애니메이션을 만들어 재미를 증폭시키는 시도도 했었다. 지면 특성상 정지 화면으로 전달할 수밖에 없는 게 아쉬울 따름이다.
출처: 탐이부, 〈아임 펫〉(2015), 카카오페이지

다음 편이 궁금해지도록 낚시질하는 부분이다. 보통 다음편 인
트로 혹은 메인 부분을 가져와 맛보게 하거나 다음 편 인트로에
맞춰 적당히 끊으면 좋다. 호흡이 긴 웹툰 연재에서 다음 이야기
를 궁금하게 만드는 이 후킹 부분은 메인만큼 중요한 부분이다.

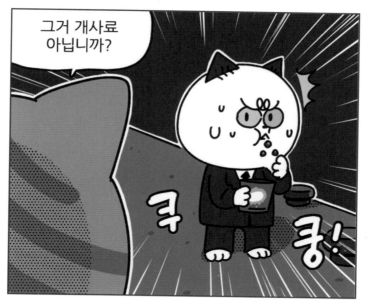

〈신세개냥〉 15화 마지막 컷.
출처: 탐이부, 〈신세개냥〉(2020), 카카오페이지

작용&반작용

흰색과 검은색은 함께 있을 때 서로의 존재감이 짙어지는 것처럼, 병맛 주인공의 액션은 그것을 받쳐 주는 리액션 캐릭터가 있을 때 더욱 빛이 난다. 쉽게 말해 병맛 캐릭터가 엉뚱한 말이나 이상한 행동을 했을 때(작용), 지극히 일반적이고 정상인 캐릭터가 거기에 반응하면(반작용) 비로소 하나의 개그 컷이 완성되는 것이다.

다음 그림은 반려견 안토니오가 견주 아임이를 깨우는 장면이다. 눈빛부터 수상한 개가 그윽한 눈길을 보내고(액션), 그것을 본 인간이 소스라치게 놀라고 있다(리액션). 이처럼 1 대 1로 치고받게 만드는 것이 작용&반작용의 기본 합이며, 하나의 작용이 다수의 반작용을 만들 수도 있고, 다수의 작용이 하나의 반작용을 만들 수도 있다.

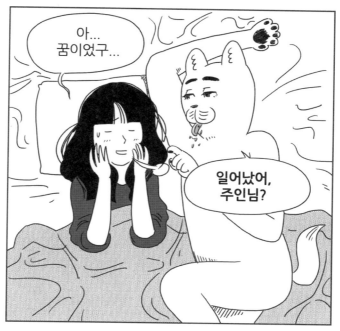

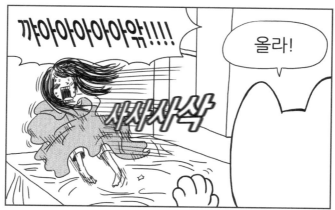

출처: 탐이부, 〈아임 펫!〉(2015), 카카오페이지

작용이 또 다른 작용을 만들어 내는 경우도 있다. 엉뚱한 드립이 멀쩡한 캐릭터의 반응을 받고 정리되는 것이 아니라, 또 다른 엉뚱한 드립을 만들어 내는 경우다.

〈찬란한 액션 유치원〉으로 예시를 들어 보겠다. 유치원생들이 유치원에 가기 위해 버스를 들고 바다를 건너고 있다(작용). 그 상황에서 "말도 안 돼!"라고 반응하는 주인공을 보면 기본적인 작용&반작용인 것처럼 보이지만, 말도 안 된다고 한 부분이 버스를 들고 바다를 건너는 상황이 아닌 까마귀 울음소리에 대한 의문이라면 이것은 또 하나의 작용이 되는 것이다. 최근 병맛 웹툰은 작용에 작용을 계속 얹어 가는 것이 트렌드다.

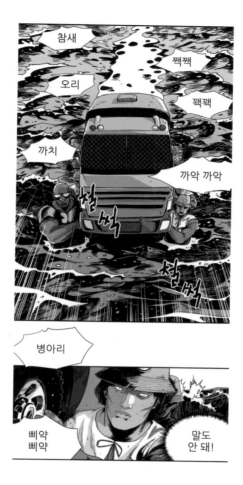

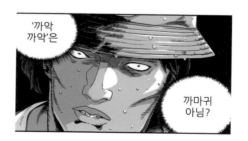

출처: 탐이부 · 김동찬, 〈찬란한 액션 유치원〉(2019), 카카오페이지

그렇다면 끝이 안 보이는 작용의 연속을 누가 반작용으로 끊어 줄 것인가? 그것은 독자들이 다는 댓글이다. 출판 만화와 다르게 웹툰은 독자들이 댓글로 작품에 참여하며 반작용을 만들어 내고, 심지어 또 다른 작용을 붙이기도 한다. 〈찬란한 액션 유치원〉 1화 베스트 댓글 중에는 "버스를 짊어지고 바다 건너는 게 말도 안 되는 게 아니라… 까치가 까악 까악 해서 말도 안 되는 거임." 이라고 친절하게 부연 설명을 댓글로 달아 또 다른 작용의 가능성을 열어 준 독자분도 있었다.

연출된 연출

이번 주제에서는 웹툰의 연출에 대해서 이야기해 보려고 한다. 앞서 '누구를 위해 웃음종을 울릴 것인가'에서 설명했듯이, 독자들의 반응을 상상하며 작품을 만들면 어떻게 연출해야 할지 답은 그냥 나온다. 물론 남들보다 센 병맛이나 강렬한 개그를 선보이기 위해선 수많은 고민과 연습이 필요하겠지만, 결국 병맛 웹툰이 원하는 독자의 반응은 딱 하나다.

'ㅋㅋㅋㅋㅋㅋㅋㅋㅋ'

연출에서 가장 중요한 것은 작가의 의도다. 의도에는 큰 의도와 작은 의도가 있는데, 큰 의도는 작품 전체적인 이미지를 구축하는 데 쓰이며 독자들이 작품 제목을 떠올리면서 '미친 병맛ㅋ'이라고 반응하게 만들려는 의도다. 반면 작은 의도는 작품의 컷마다 혹은 컷과 컷 사이마다 숨어 있는 의도를 말한다. '다음 오는 3번 컷에서 임팩트를 세게 주기 위해 2번 컷은 얌전하게 만들야지'라고 컷의 크기와 간격을 정하는 것은 작은 의도다.

〈찬란한 액션 유치원〉의 큰 의도는 '언밸런스한 글과 그림에서 오는 혼돈의 병맛'이었다. '개그 스토리인데 극화체 그림이고, 유치원생인데 근육질이고, 아이들이 하는 놀이 수업인데 특수 부대 훈련 같고… 도대체 내가 지금 뭘 보고 있는 거지?'라는 생각이 들길 바랐다. 그리고 의도한 대로의 반응이 댓글 창에 올라와 만족했던 기억이 있다.

다음은 〈찬란한 액션 유치원〉의 1화 콘티를 보면서 컷 사이에 어떠한 작은 의도가 담겨 있는지 살펴보자.

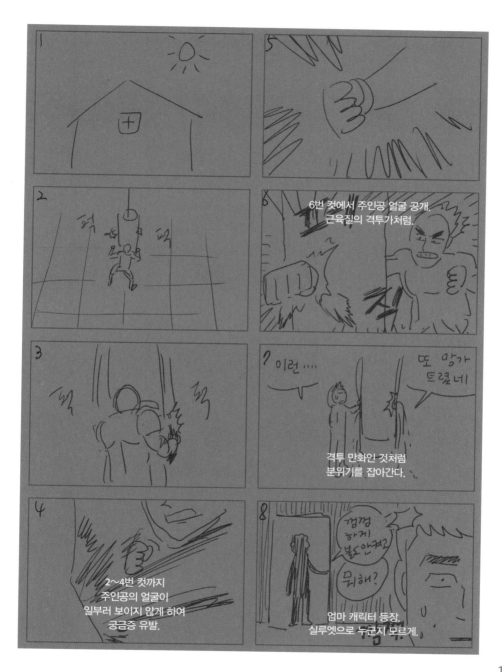

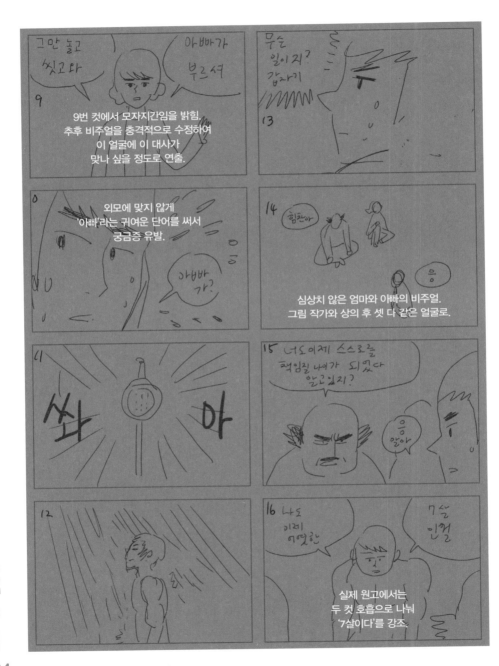

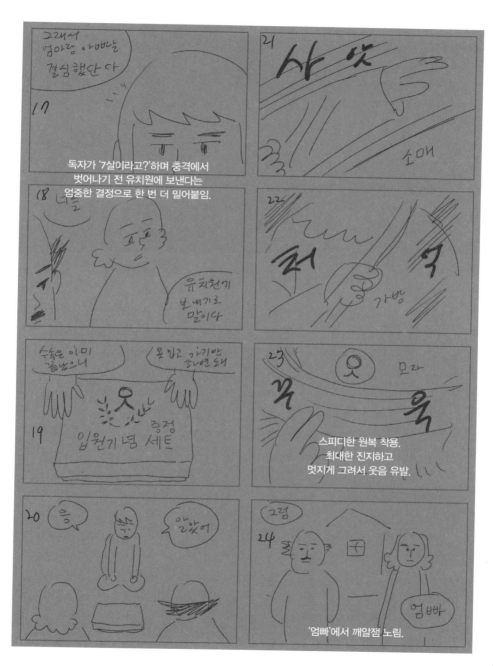

독자가 '7살이라고?'하며 충격에서
벗어나기 전 유치원에 보낸다는
엄중한 결정으로 한 번 더 밀어붙임.

스피디한 원복 착용.
최대한 진지하고
멋지게 그려서 웃음 유발.

'엄빠'에서 깨알잼 노림.

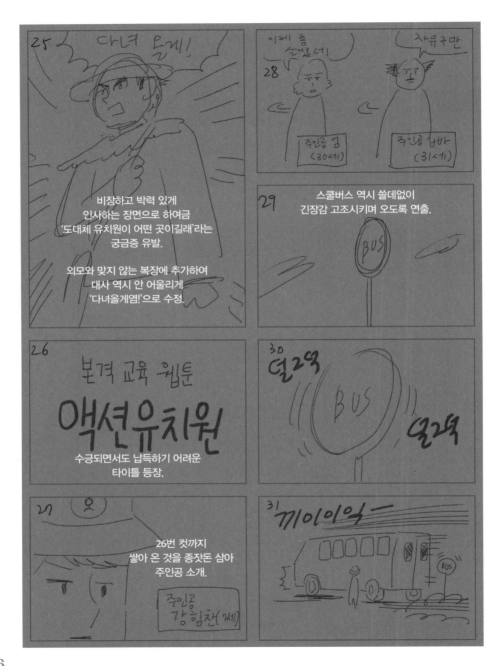

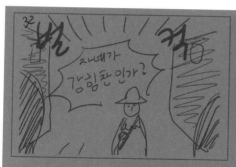

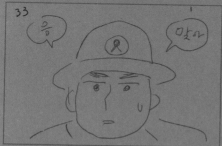

선생님으로 추정되는 캐릭터도
궁금증 유발을 위해
바로 보여 주지 않는다.

방금 전 컷에서
인물 소개를 했음에도
주인공 이름을 한 번 더
언급해서 외우게 만듦.

살짝 긴장하며 '응, 맞아'라고
반말하는 어린이는 너무 평범해 보여서
실제 원고에서는 험상궂은
표정을 한 어린이가 공손하게
'네, 맞는데염' 하는 것으로 수정.

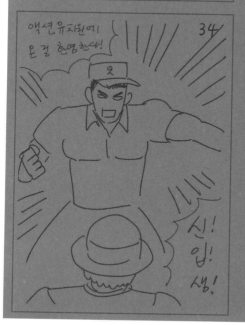

최대한 유치원 교사답지 않은
비주얼의 캐릭터 등장시키며
1화 마무리.

그림 작가와 논의한 끝에
할리우드 배우 '드웨인 존슨'을
모델로 삼음.

유치원생보다
훨씬 거대한 체격으로 그려
세계관을 맛볼 수 있도록 함.

여러분은 콘티를 보며 두 가지를 느꼈을 것이다. 첫째, 허접해 보이는 콘티에 이렇게 작은 의도가 많이 담겨 있다니……. 둘째, 그림 작가가 다했네. (알고 있다. 나 역시. 흥!)

TMI 1

〈찬란한 액션 유치원〉은 본래 순정 만화 그림체로 기획했던 작품이다. 《베르사이유의 장미》, 《꽃보다 남자》, 《유리가면》 등등 한 시대를 풍미했던 순정 만화 주인공들이 유치원을 무대로 뛰어놀면 재미있겠다는 발상에서부터 시작됐다.

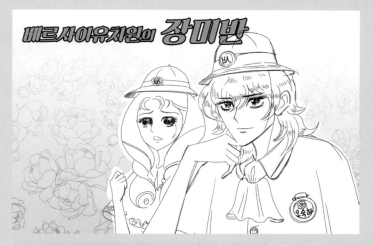

순정 병맛 개그 웹툰으로 기획했을 때의 콘셉트 스케치.

어른들의 시선으로 보면 별것 아닌 일들이 아이들에게는 커다란 사건으로 다가온다는 콘셉트가 옛날 순정 만화의 과장된 감정 표현과 맞아떨어지는 부분이 있다고 생각했다. 그리고 이것을 잘 연결한다면 재미있는 작품이 될 것 같았다.

예를 들어, '엄마의 심부름으로 집 앞 마트 다녀오기에 처음 도전한 유치원생은 온갖 고난과 역경을 이겨내는 모험 끝에 마트에 도착하고, 가까스로 물건 사기에 성공하는 듯싶었으나 결국 구매할 물건이 적힌 쪽지를 잃어버

려 위기에 봉착한다'는 이야기는 제법 흥미롭게 다가왔다.

하지만 기획하던 당시 연재를 마무리 짓고 있던 〈아임 펫!〉이 예상보다 반응이 좋아 시즌 2를 계약하게 되었고, 잠시 서랍 속에 넣어 두었던 순정 병맛 웹툰 〈베르사유치원의 장미반〉은 그대로 기억 속에서 잊혔다.

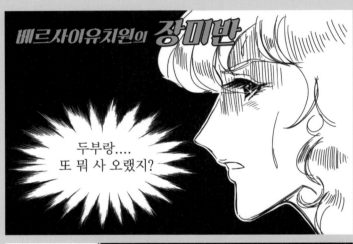

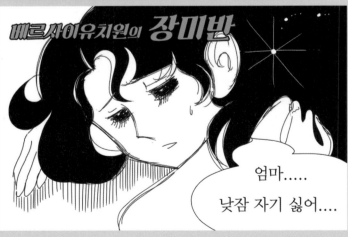

그러던 와중 친분이 있었던 김동찬 작가가 차기작 기획을 찾고 있다는 소식을 듣고, 이 순정 병맛 웹툰을 액션 극화 병맛 웹툰으로 바꿔 봐도 재미있겠다는 생각에 같이 해 보자고 제안했다. 처음엔 개그는 해 본·적이 없어 모르겠다며 주저했지만, 순수한 유치원생이 동찬 작가의 투박한 극화체로 묘사된다면 더욱 큰 간극에 웃음 강도도 높아질 것이라고 설득했고, 마침내 삼고초려하여 함께 작업하게 되었다.

기획 의도를 간단히 설명한 후, 바로 1화 콘티를 보내 동찬 작가와 일단 질러 보자며 시작했다. 손 빠른 동찬 작가가 1화 스케치와 콘셉트 아트를 뽑아냈고, 나는 보자마자 큭큭대며 만족했다.

이 작품의 큰 의도는 어디까지나 '언밸런스'였기에 나는 열심히 병맛 개그를 만들어 냈고, 동찬 작가는 더욱더 진지한 그림을 그려 나갔다. 나란히 양극단에서 줄을 팽팽히 끌어당기며 앞으로 전진하는 느낌이었다.

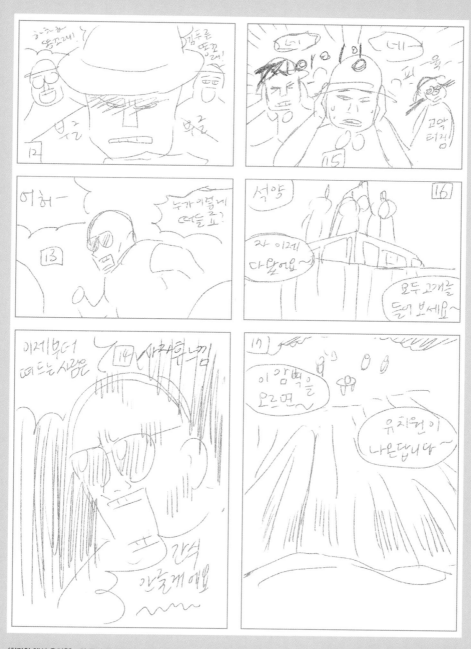

동찬 작가가 만들어 내는 그림을 보고 또 다른 개그 아이디어가 떠올랐고, 동찬 작가 역시 나에게 스토리 아이디어를 보태 주곤 했다. 그렇게 다음웹툰(지금의 카카오웹툰)에서 작품을 연재하게 되었고, 의도한 대로 좋은 반응을 받아 무사히 완결까지 났다.

참고로 한 회 두 회 쌓여 가는 동안 동찬 작가의 그림에 영향을 받은 나의 콘티 그림도 점점 자리를 잡기 시작했는데, 연재 중반 이후로는 따로 설명을 첨부하지 않아도 소통이 척척 될 만큼 호흡이 좋았다는 증거이기도 했다.

〈찬란한 액션 유치원〉 연재 초반 4화 콘티.

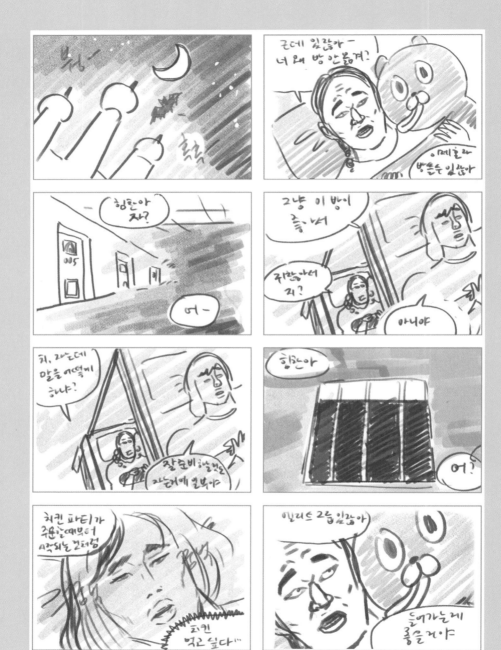

〈찬란한 액션 유치원〉 연재 중반 자리 잡은 24화 콘티

치밀하게 계산된 허술함

허술함이야말로 병맛(혹은 병맛이 아니더라도) 개그 웹툰이 갖춰야 할 미덕이며, 미학이며, 양념이며, 1등급 소스다. 허술함은 독자들의 마음을 말랑하게 만들어 웃을 준비 태세를 갖추게 한다. 하지만 허술함이 허술하게 준비되어서는 안 된다. 치밀하게 계산된 허술함만이 독자들의 마음을 열 수 있는 열쇠가 된다. 마치 이 책 속에 널브러져 있는 허술한 문장들처럼.

꼼꼼함과 정교함을 추구하는 극화체와 달리 개그체 그림은 허술함을 추구한다. 〈아임 펫!〉은 정교하게 그릴 수 있는 필력을 일부러 감추며 형편없는 데생과 펜 터치로 하여금 독자들에게 '내가 그려도 저거보단 잘 그리겠다', '초딩 조카가 그린 그림 같네'라는 인식을 심어 주며, 이야기를 펼치기도 전에 굉장한 친숙함으로 다가갔다. 마치 어른의 심장을 무장 해제시키는 아기의 옹알이처럼 말이다.

출처: 탐이부, 〈아임 펫!〉(2015), 카카오페이지

다음은 〈아임 펫!〉 내용 중 반려견 안토니오가 견주 아임이에게 아침 식사를 차려 주고 맛있다는 칭찬을 들은 뒤 기뻐하는 장면 이다.

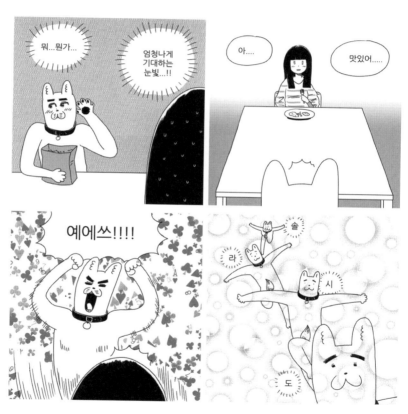

출처: 탐이부, 〈아임 펫!〉(2015), 카카오페이지

지금부터 이 4컷이 각각 얼마나 치밀하게 허술한지 설명해 보겠다(소름 주의).

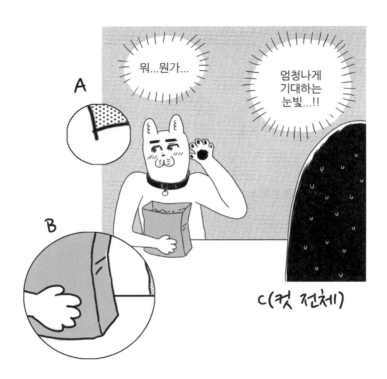

Ⓐ 정리되지 않아 삐져나온 펜 선(펜 선이라 부르기도 민망할 정도).

Ⓑ 대충 그은 선에 맞춘 대충 칠한 채색.

Ⓒ 마주 앉은 상황에서 도저히 나올 수 없는 카메라 앵글.

Ⓐ 화면 중앙에 배치하는 것이 어렵지 않음에도 정중앙에 놓지 않음.

Ⓑ 눈을 그린 건지 한글 자음 'ㅎ'을 그린 건지 구별이 되지 않음.

Ⓒ 개 발만도 못한 디테일의 인간 손.

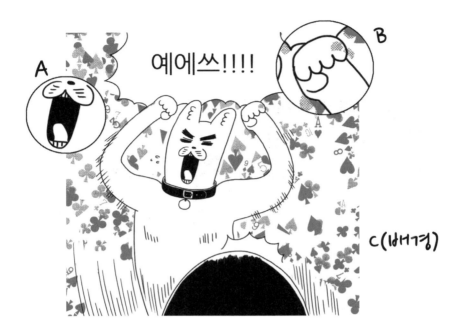

Ⓐ 입 모양 어디에도 '예에쓰'라는 음절은 나올 수가 없다.

Ⓑ 당연하다는 듯 배경이 손을 투과하는 대담함.

Ⓒ 트럼프 무늬 배경은 기뻐하는 강아지와 무슨 상관관계가 있는가?

네 마리 모두 동일 캐릭터가 맞는지 의심될 정도다.
인체, 아니 견체 데생을 깡그리 무시한 포즈 또한 인상적이다.

TMI 2

철저하게 의도된 허술한 작화로 연재를 시작하지만, 회차가 쌓이고 자연스레 그림 실력이 늘면서 정상적인 작화로 돌아오는 것은 막을 수 없는 현상이다. 옹알이도 반복하다 보면 똑 부러지는 발음의 달변이 되는 것과 같다.

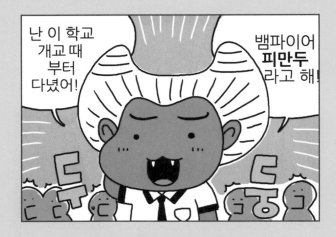

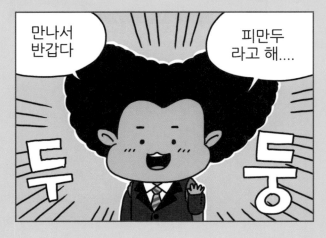

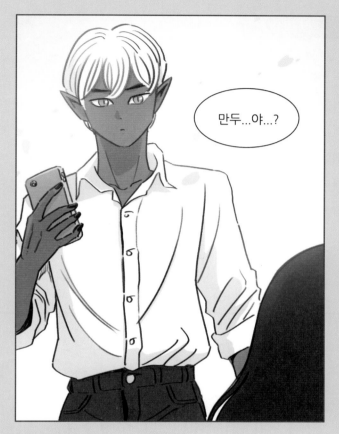

만두...야...?

출처: 탐이부, 〈흡혈고딩 피만두〉(2014), 카카오페이지

TMI 3

정교하고 밀도 있는 그림에 익숙해져서 허술하고 느슨한 그림을 그리기 힘
들다면 오른손잡이는 왼손으로, 왼손잡이는 오른손으로 그려 보는 방법을
추천한다. 의도와는 다르게 아주 훌륭하면서도 허술한 그림을 얻을 수 있다.

허술한 대사라고 하면 눌변을 떠올릴지 모르겠지만 결론부터 얘기하자면 아니다. 의외로 나를 비롯한 주변 사람들은 국어책에 인쇄된 본문처럼 말하는 사람은 거의 없으며, 오히려 잘못된 표현이나 틀린 문장으로 소통하는 사람들이 많다. (아씨, 나만 그런가?) 작화와 마찬가지로 허술한 대사 처리는 보다 현실감 있고, 친숙하게 다가갈 수 있다는 장점이 있다.

출처: 탐이부, 〈일반적 상상〉(2015), 한경닷컴(십세툰)

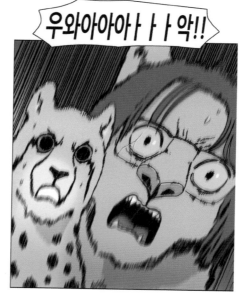

비명 소리에 의도적으로 오타를 넣어 거칠고 불안한 캐릭터의 심리를 반영했다.
출처: 탐이부, 〈사자 김명수〉(2022), 만화경

허술한 대사와 허술한 그림은 꾸준한 훈련을 통해 일정하게 제공될 수 있어야 한다. 독자에게 제공되는 허술함의 양과 패턴이 회차마다 격차가 크다면 혼란만 초래하여 더 이상 보고 싶지 않은 작품이 될 수도 있다. 만날 때마다 텐션이 제멋대로인 친구와 오래 사귀고 싶지 않은 것처럼 말이다.

아주 가끔의 변화는 스토리를 환기시켜 주는 효과가 있지만, 변화가 아닌 기복이 심하여 질서를 무너뜨리는 것은 바람직하지 못하다.

TMI 4

원고 마감 작업을 주로 카페에서 하기 때문에 단골 카페가 다섯 군데 정도 있다. 그중 한 카페의 늘 앉는 구석 자리에 가면 주변 테이블 손님들의 대화가 조곤조곤 들리는데, 이를 백색 소음 삼아 작업하곤 한다.

연애를 시작한 지 얼마 안 된 커플, 팀장의 답답한 일 처리를 토로하는 회사원, 썸 타기 시작한 후배에게 코치하는 선배, 언니 욕을 같이 해 주다 싸우기 시작하는 친구, 중고차 매매업을 해 보려는 무서운 형님들 등등. 참으로 다양한 손님들의 대화를 본의 아니게 듣다 보면 이게 또 대사 쓰는 일에 도움이 된다. 일단, 현실감 있는 대사를 쓰는 데 도움이 된다. 또, 대사란 것이 작가의 머릿속에서 나오기 때문에 자신도 모르게 모든 등장인물들을 한결같이 내 말투로 하게 되면서 캐릭터의 개성이 살아나지 못할 때가 있다. 이때 이 문제를 어느 정도 방지해 주며 차별성 있는 대사를 만드는 데 도움을 주기도 한다.

기승전 웃음

사이다 전개를 만들기 위해서 고구마 구간을 차곡차곡 쌓아 주듯, 웃음을 만들기 위해서도 웃기지 않는 구간을 깔아 줘야 한다. 이를 이야기 구성에서는 '기승전결'이라 한다. 웃음 역시 기승전결로 만들어지는데, 기존의 개념과는 조금 다르다. '결'에서의 웃음 유발을 '빵 터진다'라고 가정했을 때, 풍선을 입에 대고 부풀리는 과정을 '기승전'이라고 이해하면 쉽다.

4컷 만화는 이 기본 구조로 웃음을 유발한다.

기: 풍선에 입을 댄다
승: 풍선을 부풀리기 시작
전: 최고조로 부풀어 오른 풍선
결: 빵 터진다

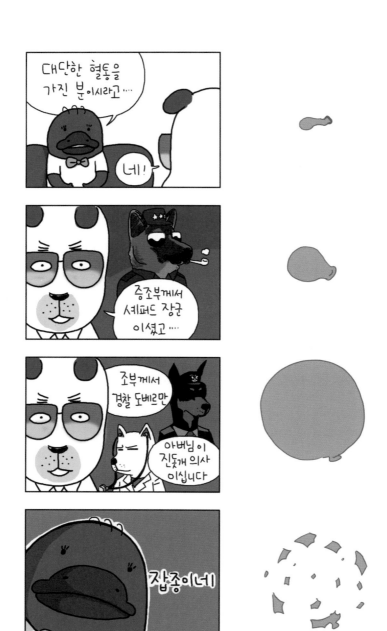

출처: 탐이부, 〈애니멀 스쿨〉(2018), 카카오페이지

기본 구조를 이해했다면 호흡을 조금 달리하여 변화구를 던지는 것도 가능하다. 4컷 두 개를 세트로 붙여 8컷 호흡으로 갈 땐, 마지막 '결'을 반복시키며 웃음을 유발한다. (개그는 반복이다!)

①

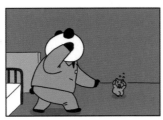

②

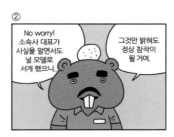

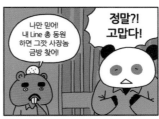

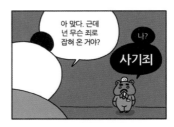

출처: 탐이부, 〈애니멀 스쿨〉(2018), 카카오페이지

또한 적절한 타이밍에 컷 호흡을 조절해 주면 웃음을 증폭시키는 효과가 있다. 즉, 결말 직전에 끊어 줌으로써 웃음 유발 구간을 확보하는 것이다. 이야기를 맛깔나고 재미있게 하는 친구들은 빵 터지는 결말을 얘기하기 전에 반드시 한 번 끊어 준다는 공통점이 있다.

'그래서 걔가 뭐라고 한 줄 알아?' 이렇게 잠시 이야기를 끊고는 주위 반응을 궁금하게 한 뒤 결말을 터뜨린다. 빵 터뜨릴 '결'로 가기 전에 끊어 주는 호흡을 '전'에 배치하면 평범한 개그도 더욱 맛이 살아난다.

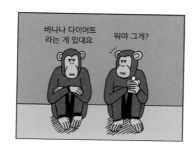

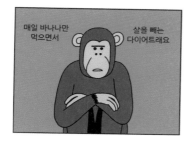

출처: 탐이부, 〈일반적 상상〉(2015), 한경닷컴(십세툰)

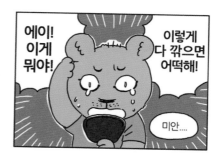

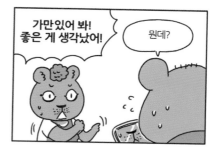

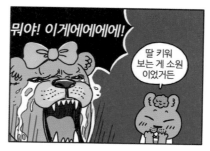

출처: 탐이부, 〈애니멀 스쿨〉(2018), 카카오페이지

한 템포 쉬는 것과 반대로 리액션을 바로 쳐 줌으로써 웃음을 유발하는 경우도 있다. 개그의 마무리 단계로 가기 전, 그러니까 '기승' 부분에서 호흡을 의도적으로 느리게 깔아주며 마치 웃음 유발이 아닌 심각하고 진지한 전개를 위한 것처럼 이어 가다가 '전결' 부분에서 호흡을 빠르게 바꾸어 무방비 상태의 독자를 빵 터뜨리게 하는 방법이다.

무슨 말인지 얼른 이해가 가지 않을 수 있다. (쓰고 있는 나도 뭔 말인지 얼른 이해가 가지 않는다.) 다음 페이지에서 원고를 보며 설명해 보겠다.

선생님이 아이들에게
수학 문제 내는 과정을
자세히 보여 주며 독자들에게
상황을 인지시킨다.

이 부분이 웃음 유발
'기'에 해당된다.

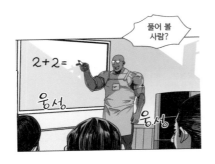

드디어 문제가
출제되고 긴장감이 고조된다.
'승' 구간이 시작되는 지점.

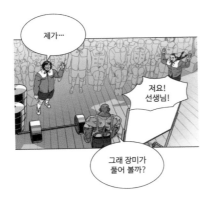

유치원생들 사이의
경쟁 심리를 묘사함으로써
진지한 상황을 연출한다
(웃기려는 의도가 1도 없다).

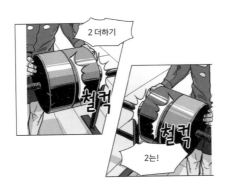

'기'에서 같은 장면을
다뤘을 때보다 컷 간 호흡을
미묘한 차이로 길게 가져간다
(의도적인 디테일).

'기승'에서 느리게 깔아 온 전개를 받아
'전결'을 재빠르게 침으로써
독자들이 생각할 타이밍을 뺏는다.

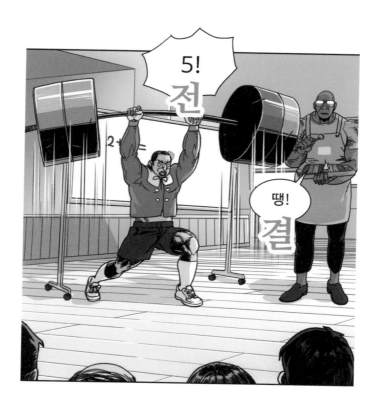

'전결'을 한 컷 안에 담은 이유다.

출처: 탐이부 · 김동찬, 〈찬란한 액션 유치원〉(2019), 카카오페이지

개그맨들이 상황극이나 콩트를 할 때 '거기선 한 호흡으로 갔어야 지!'라고 말하는 것을 들은 적 있는가 개그 웹툰도 마찬가지다. 웃음 유발에 호흡과 템포가 이렇게나 중요하다.

한 줄 요약

맛에 집중시키고 싶다면
우선은 먹기 좋게 썰어야 한다.

PART

팔리는 작품의
덕목

주변의 모든 일을 당연하게 받아들이지 마라.
병맛 웹툰의 시작은 사고의 유연함에서 온다.

전략 1
타깃 정하기

흔히들 작품 연재를 마라톤과 같다고 한다. 구간마다 전략을 세워 달려야 하는 마라톤처럼, 작품 연재 역시 구간마다 전략을 세워 달려야 한다. 내내 전력 질주를 하다가는 지쳐서 쓰러지게 되고, 그렇다고 내내 느린 페이스로 달려서는 원하는 속도로 달리기 힘들어진다. 단 한 번도 마라톤을 뛰어 본 적 없고 뛸 생각도 없지만, 마라톤을 뛴다는 마음으로 '연재 전략'에 대해 이야기해 본다.

이 주제에서 예시로 살펴볼 작품은 〈찬란한 액션 유치원〉이다. 타깃은 이미 정해 놓았다. '북두의 권' 같은 정통 격투 만화에 열광했던 30~40대 남성들. 격화체라고 불려도 손색없는 극화체로 병맛 개그를 만들어 낸다면 나처럼 재미있어 할 독자는 분명히 있을 것이다. 그리고 그중에는 작품 심사를 하는 관계자도 분명히 있을 것이다! (30~40대라면 과장급 이상은 될 테니 작품 통과에도 조금의 메리트가 있겠⋯⋯.)

게다가 육아해 본 사람만 안다는 유치원생 어린이의 드세고 억

센 운동량을 경험한 부모라면 무조건 공감하고 웃을 수 있을 것이라 생각했다. 그렇다면 메인 타깃은 아니지만 유치원생 자녀를 둔 30대 중후반 부모 역시 서브 타깃으로 노려 볼 수 있겠다는 치밀하고 냉철한 계산으로 타깃을 고정했다.

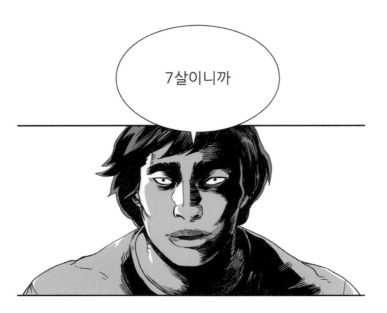

출처: 탐이부 · 김동찬, 〈찬란한 액션 유치원〉(2019), 카카오페이지

전략 2
재료 준비

카카오웹툰과 100화 연재 계약을 했다. 더도 말고 덜도 말고 한 주에 2회씩, 약 1년 동안 100화를 채우면 좋겠다고 생각했다. 당연히 1화는 입학식 이야기가 될 것이고, 마지막 화인 100화는 졸업식 이야기가 될 것이다. 그러면 나머지 중간 부분은 평범한 유치원 생활로 채워 넣고, 가끔 주인공 힘찬이의 가족 이야기와 친구 이야기가 곁들어진다면 100화는 충분히 채울 수 있을 것이다. 연재할 재료는 이것으로 충분.

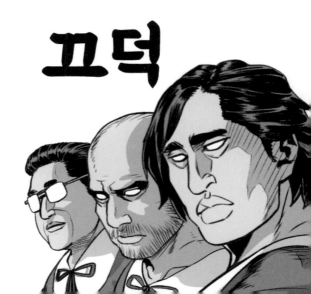

출처: 탐이부 · 김동찬,
〈찬란한 액션 유치원〉(2019),
카카오페이지

익숙함으로 다가가기

어디선가 본 듯한 익숙한 얼굴의 캐릭터들을 사용했다. 따로 설명할 필요 없이 등장과 동시에 독자에게 스며들기를 바랐다. 그래서 유명한 배우나 격투기 선수들의 얼굴을 모델로 삼아 초상권 문제가 생기지 않을 선에서 캐릭터를 디자인했다.

담임: 쌤존슨(드웨인 존슨)

강힘찬(김동현)

김푸른(제이슨 스타뎀)

백장미(박성웅)

곡도원(곽도원)

사무열(김상호)

안하얀(야얀 루히안)

금 별(김성오)

고지혜(고규필)

현정희(이정현)

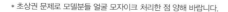

* 초상권 문제로 모델분들 얼굴 모자이크 처리한 점 양해 바랍니다.

이야기 무대 역시 친근함과 익숙함으로 빠르게 몰입할 수 있도록 했다. 유치원의 탈을 쓴 군대와 같은 무대는 타깃인 30~40대 남성 독자에게 유효하게 어필될 것이라 계산했고, 계산했던 대로 적중했다. 그리고 군대뿐 아니라 영화에서 묘사되는 감옥 이미지를 기숙사와 접목시켰는데, 이는 아는 이미지와 키워드가 묘하게 섞여 신선한 재미를 창출시키는 좋은 예라고 할 수 있겠다.

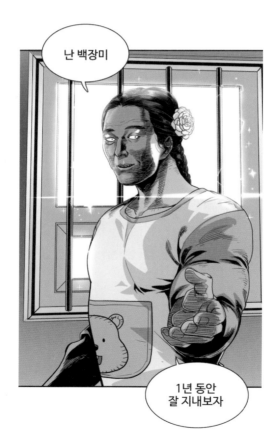

출처: 탐이부 · 김동찬, 〈찬란한 액션 유치원〉(2019), 카카오페이지

전략 4
초반 승부

1화의 중요성은 아무리 강조해도 지나치지 않는다. 홍수처럼 쏟아져 나오는 신작들 가운데 내 작품을 클릭하게 만들기란 결코 만만치 않으며, 낮은 확률로 어렵사리 독자들이 내 웹툰을 클릭했다면 1화에서 내 개그를 이해시키고 웃음이 터지게 만들어야 한다. 정확히는 1화의 초반 10컷을 넘기기 전에 터뜨려야 한다. 회차당 재미의 상관관계를 알기 쉽게 그래프로 그려 보면 아래와 같다.

첫 화에서 유입되는 독자가 결국 끝까지 간다는 웹툰계의 암묵적인 룰에 따라 오픈과 동시에 공개되는 회차에서 작품의 사활을 거는 작가가 많다. 극화 웹툰은 압도적인 분량, 파격적인 연출, 밀도 높은 작화 등으로 초반 승부를 보는 경우가 많은데, 개그 웹툰은 예상할 수 없는 전개, 충격적인 어이없음, 중독성 짙은 드립들로 승부를 보는 경우가 많다.

아이디어의 구상부터 연재 전략에 이르기까지 병맛 웹툰이 만들어지는 일련의 과정을 살펴보았다. 공들여 만든 작품이 반드시 사랑받는 건 아니듯, 열심히 짠 개그가 반드시 독자들의 웃음을 사리라는 보장은 없다. 중요한 건 노잼을 두려워하지 않으며 계속해서 웃음을 제조하기 위해 도전하는 것이다. 계속해서 반복해 웃음 기술을 나의 것으로 만들고, 끊임없이 웹툰 제작 과정을 체크하고, 피드백을 받아 보다 큰 웃음을 사기 위해 노력해야 한다. 그리고 그 안에서 웃음을 만들고 있는 나 자신의 웃음을 잃지 않는 것이 무엇보다도 중요하다.

TMI 1

1화가 중요한 것처럼 작품의 섬네일만큼 중요한 것도 없다. 갈수록 늘어나는 많은 작품들의 틈바구니에서 조금이라도 어필하고 싶다면 작품의 현관문인 섬네일을 눈에 띄게 디자인해야 한다. 이제껏 내가 작업했던 섬네일 중 가장 마음에 들고 반응이 좋았던 작품은 〈흡혈고딩 피만두〉였다.

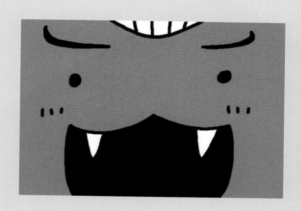

한 줄 요약

작품을 팔고 싶다면
사려는 독자의 마음을 헤아려 보자.

PART

콘티로 보는
작업 노하우

웃기려는 의도를
미리 들키지 말지어다.

발로 그리는 콘티

콘티는 원고의 최종 설계도이자 뼈대다. 화면 연출, 대사 뉘앙스, 컷 간의 호흡, 캐릭터 연기 등등 작품을 미리 가늠해 볼 수 있는 척도가 콘티 단계다. 이 주제에서는 〈찬란한 액션 유치원〉 연재 당시 썼던 콘티를 보며 웹툰 작업 과정의 소소한 노하우를 공유해 보려 한다.

'극화체 그림으로 병맛 개그 웹툰을 하면 재미있겠는데?'라는 생각이 들자마자 김동찬 작가가 떠올라서 전화를 걸었다. 마침 동찬 작가도 차기작을 고민하고 있었기에 시기도 적절했다.

"너 그림체로 개그 웹툰 안 해 볼래?" 나는 신이 나서 물었지만, 동찬 작가의 대답은 "개그요? 한 번도 안 해 봐서⋯⋯."였다.

어둡고 묵직한 작품만 해 왔던 동찬 작가가 선뜻 하겠다고 하지 않는 건 당연했다. 이게 어떤 스토리고 어떤 콘셉트인지 말로 설명하려다 직접 보여 주는 게 빠를 거 같았다.

"잠깐만 기다려 봐. 1화 콘티 짜서 보내 줄게!"

마음이 급한 것도 있었고, 원래 순정 만화체로 하려던 스토리 라인이 있어서 1화 콘티를 1시간 만에 짰다. 제목도 없이 캐릭터 설정도 잡지 않고 무작정 1화를 짜서 동찬 작가에게 보냈다.

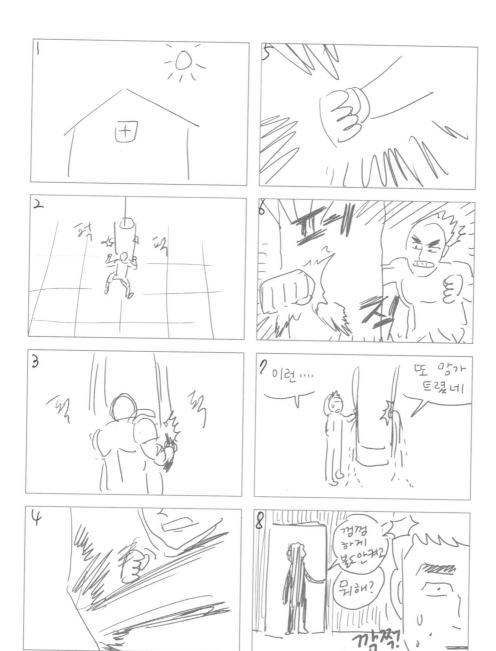

25 다녀올게!

28 이제 좀 쓸쓸하네 / 자유구만
주인공 엄 (30세) / 주인공 아빠 (31세)

29
BUS

26 본격 교육 웹툰
액션유치원

30 덜2덕 / BUS / 덜2덕

27 오
주인공 강힘찬 (7세)

31 끼이이익—
BUS

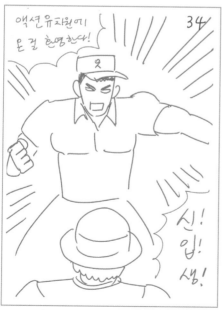

콘티를 본 동찬 작가에게 다시 전화가 왔다.

"잼있네요ㅎㅎ."

그 뒤로 이야기하기가 한결 수월해졌다. 긴 대화 끝에 개그 웹툰을 함께 만들어 보기로 의기투합하고 콘셉트, 스토리, 캐릭터 설정을 짜기 시작했다.

개그 웹툰은 특성상 시놉시스와 캐릭터 설정으로 작품의 재미를 설명하기 힘든 경우가 많다. 그래서 어떤 콘셉트인지, 어떤 티키타카가 이루어져 웃음을 만들어 내는지 보여 주기 위해서는 발로 그린 콘티가 가장 적절하다. 개그 웹툰이니 발로 그려도 그 몰입도를 방해하긴커녕 웃음을 유발하는 데에도 효과적이다.

설정할 게 한가득인 콘티

2화 콘티에서는 캐릭터 설정을 잡아가며 내용을 짰다. 단순히 근육미 뿜뿜하는 유치원생 설정은 뭔가 밋밋한 기분이 들어 액션 영화 주인공과 악역 배우들을 참고하려다 아예 닮은 캐릭터로 방향을 잡았다. 어디선가 본 듯한, 누군가를 닮은 듯한 캐릭터는 독자에게 따로 설명할 필요도 없었고, 그들의 얼굴과 몸을 그대로 그려 낸 유치원생이라는 설정은 우리가 생각하는 귀여운 유치원생 이미지를 비틀어 웃음을 유발하는 데도 효과적이었다.

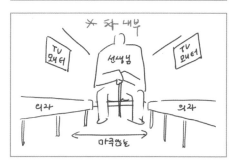

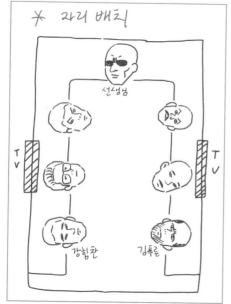

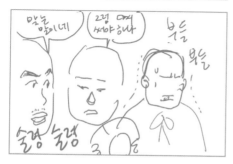

165

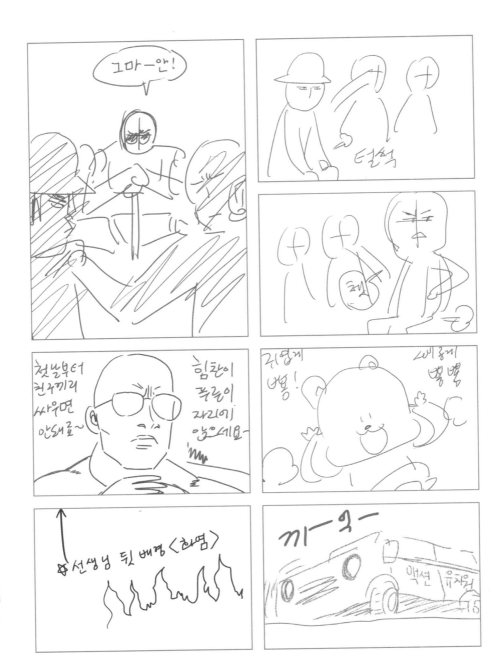

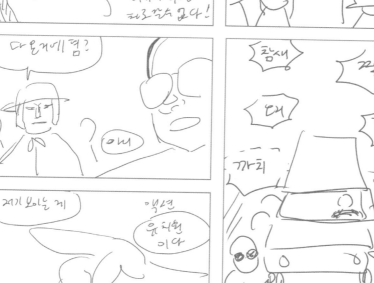

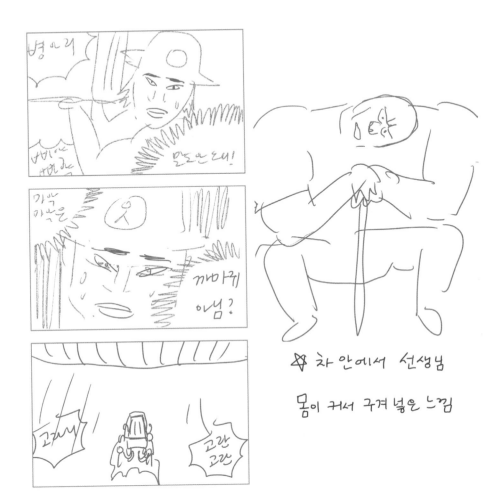

C
O
M
I
C

168

2화를 구상할 때부터는 캐릭터 설정과 더불어 소품 설정, 의상 설정, 배경 설정도 필요했다. 주로 컷 옆에 참고 사진과 설명글을 달아 그림 작가에게 전달했고, 구두상으로도 부연 설명을 했다.

(푸른색으로 그려진 부분은 원래 참고 사진이 붙어 있었다.)

동찬 작가는 콘티가 나올 때마다 작화면에서 아이디어를 내곤 했다. 버스 모니터에 나오는 〈뿡뿡 프렌즈〉에서 인형 탈은 콘티처럼 귀엽게 묘사하되 몸은 근육질로 표현하자고 한 것은 순전히 그의 아이디어였다. 정통 극화밖에 해 보지 않았던 동찬 작가의 잠자는 개그 본능을 내가 깨우고 만 것이다!

콘티는 스피드가 생명

콘티를 짤 때 가장 중요한 것은 뭐니 뭐니 해도 스피드다. 콘티 컷 하나를 원고 작업하듯 시간과 공을 들여 그리다 보면 전체적인 흐름을 놓치기 쉽기 때문이다. 그래서 콘티는 될 수 있는 한 하찮고, 간결하고, 빠르게 대충 그려 내야 한다.

컷과 컷의 호흡, 대사와 대사의 호흡이 생명인 개그 웹툰은 특히나 더 빠르게 포인트만 짚어 주며 그려야 하는데, 나의 경우 대충 그리는 재능을 타고났기 때문에 쉽게 적응할 수 있었다.

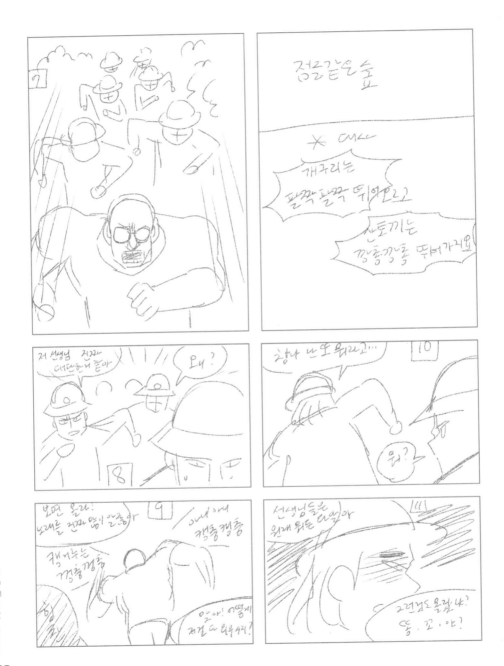

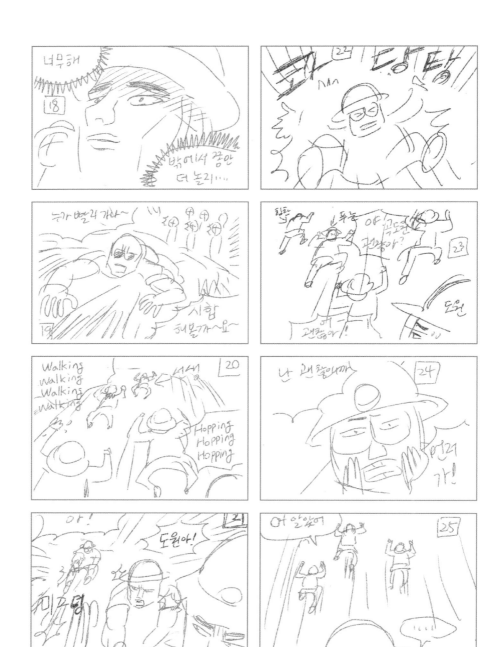

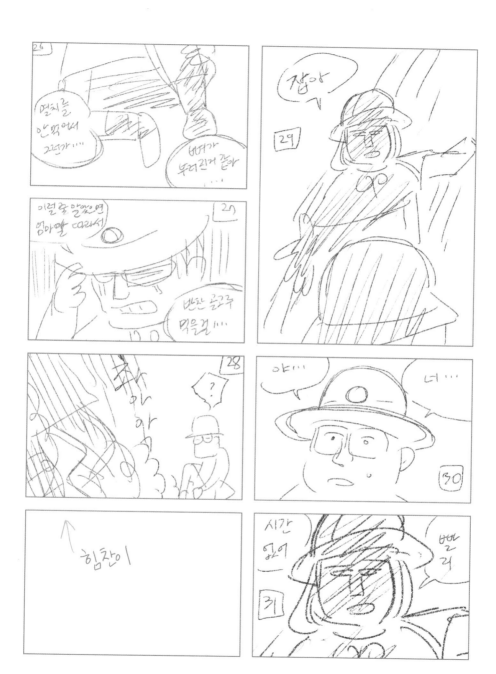

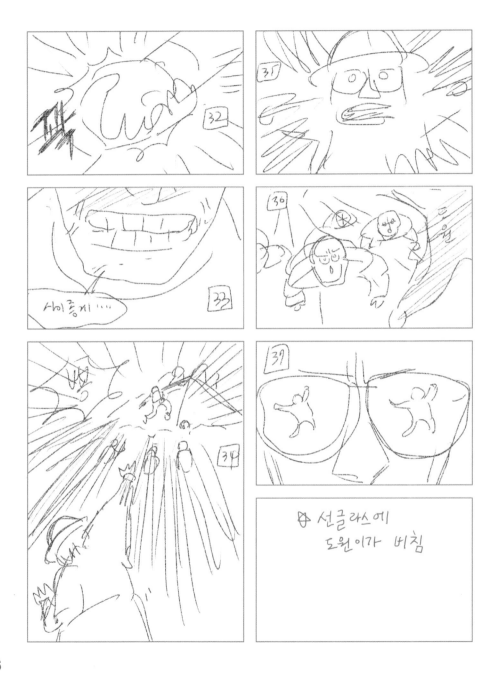

동찬 작가에게 보낸 콘티가 1화, 2화 원고로 완성되어 돌아왔을
때 기대했던 것보다 훨씬 더 병맛스러운 완성도에 깔깔대고 웃
었던 기억이 난다. 그리고 3화 콘티를 보면 캐릭터에 일관성이
생겼음을 알 수 있다. 동찬 작가가 2화까지 원고를 완성한 시점
이라 콘티를 짜는 내 머릿속에 캐릭터의 생김새가 자리 잡은 것
이다.

동찬 작가는 내가 콘티를 보낼 때마다 재미있다는 감상평과 칭
찬을 아끼지 않았는데, 그게 연재 기간 내내 힘이 많이 되었다.
그럴수록 나는 더 힘을 내어 대충 그리는 그림으로 콘티를 짰다.
다시 말하지만 콘티는 스피드가 생명이니까!

협업으로 만드는 콘티

협업은 잘되면 노동의 효율성이 높아지지만, 그만큼 의견 충돌이 일어날 가능성도 높다. 더구나 개그 웹툰을 협업으로 할 때 글 작가와 그림 작가의 개그 코드가 맞지 않으면 여간 어려운 일이 아니다.

난 사실 서로의 개그 코드가 어떤지 모른 채 단순히 그의 진지하고 어두운 톤의 그림이 필요했기 때문에 동찬 작가와 작업을 진행했다. 천만다행으로 동찬 작가와 나는 개그 코드가 꽤나 잘 맞는 편이었고, 덕분에 큰 의견 충돌 없이 작업이 수월하게 진행되었다. 3화, 4화부터는 별다른 설명 없이 콘티만 보내도 내 머릿속을 읽어 낸 것처럼 원고를 쭉쭉 완성도 있게 뽑아내 주니 작화는 아예 맡겨 버리고 스토리와 개그 짜는 일에 집중할 수 있었다.

가만히 생각해 보니 협업에서 가장 중요한 건 이게 도대체 왜 재미있는지 협업자에게 설명하는 일이 아닐까?

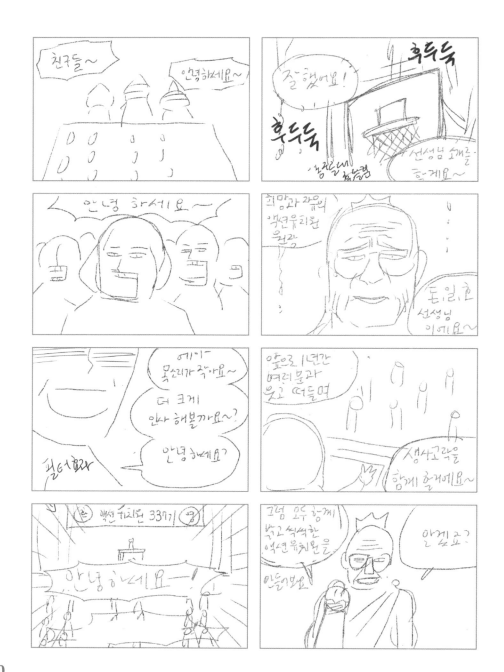

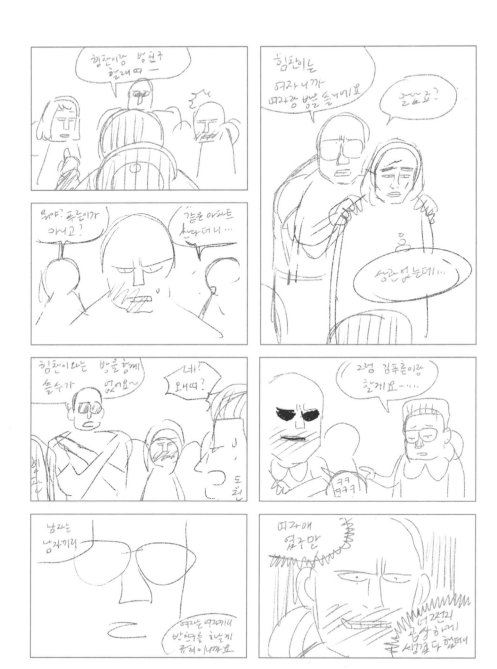

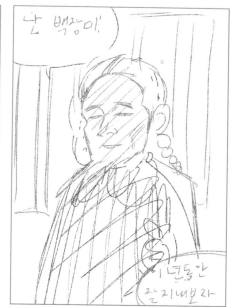
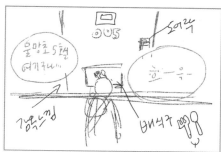

4화에서는 힘찬이가 여자라는 사실이 밝혀진다. 1화에서 힘찬이가 "나도 이제 어엿한 7살이니까."라고 밝힌 다음으로 임팩트 강한 대사였다고 자부한다.

원래 설정에서는 힘찬이의 성별이 여자가 아니었다. 초반 임팩트가 강해야 한다는 생각에 근육 캐릭터가 7살이라는 설정 말고 또 반전인 요소가 뭐가 있을까 고민하다가 떠올린 설정이었다. 다행히 많은 독자분들이 재미있어 했고, 커뮤니티 사이트에 돌아다니는 짤도 대부분 이 내용이 나온 컷이었다.

또 하나, 백장미라는 캐릭터가 4화에서 처음 등장하는데 강힘찬과 비슷하면서도 다른 짝꿍이 필요해서 만든 캐릭터였다. 캐릭터 모델은 영화 〈신세계〉에 등장하는 박성웅 배우였다. 친구 혹은 조력자 캐릭터는 주인공의 매력을 더욱 돋보이게 만드는 역할을 하는데, 어깨 부상으로 1년 꿇어 유치원의 구조를 속속들이 알고 있는 조금은 때가 탄⑺ 백장미는 순수하고 정의로운 강힘찬을 더욱 돋보이게 만들었다.

누군가에게 보여 주기 위한 콘티

5화 콘티는 대사를 손 글씨가 아닌 타이핑으로 작성했다. 갈수록 악필이 되는 내 글씨를 나조차 읽기 힘들어져서였던가?

내가 보기 위한 콘티와 남에게 보여 줘야 하는 콘티는 당연히 달라야 한다. 작품 제안을 위해 타인에게 보여 주는 콘티라면 대사는 타이핑하여 잘 읽히게 해야 하며, 작화 역시 될 수 있는 한 캐릭터, 구도, 배경 등이 구별이 되도록 작업해야 한다. 최대한 원고에 가까운 느낌을 낸 콘티여야 기획사나 플랫폼 편집부가 봤을 때 완성된 원고를 떠올려 볼 수 있다. 물론, 원고를 완성해서 보여 주는 게 가장 좋긴 하지만.

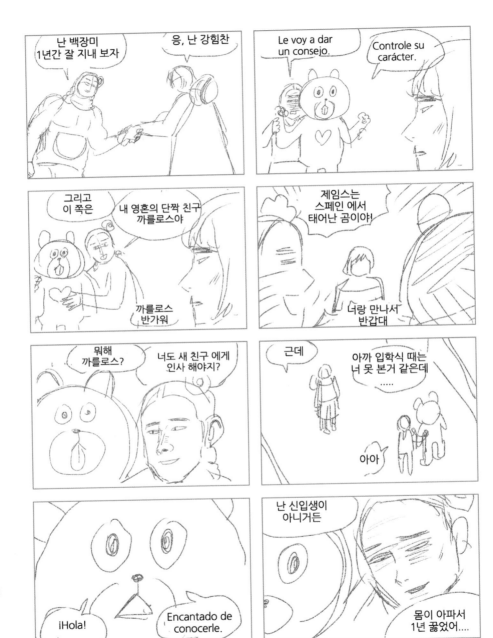

아..... 어쩌다가....?

응, 알겠어
장미야

하하하하하하하하
부르라고 했다고
하하하하하하하하
진짜 부르네

줄넘기 하다가
습관성 탈골이 왔었거든

이젠 다 나아서
아무렇지도 않아!

그럼 첫 만남을
기념하는 의미에서

보리차 한 잔
해야겠지?

자! 언더락! 고마워
장미야

그럼 언니라고
부를게

야! 됐어!
같은 반 친구 끼리
무슨 언니!

걍 장미라고
불러

우리의 첫 만남
그리고
첫날밤을

위하여!

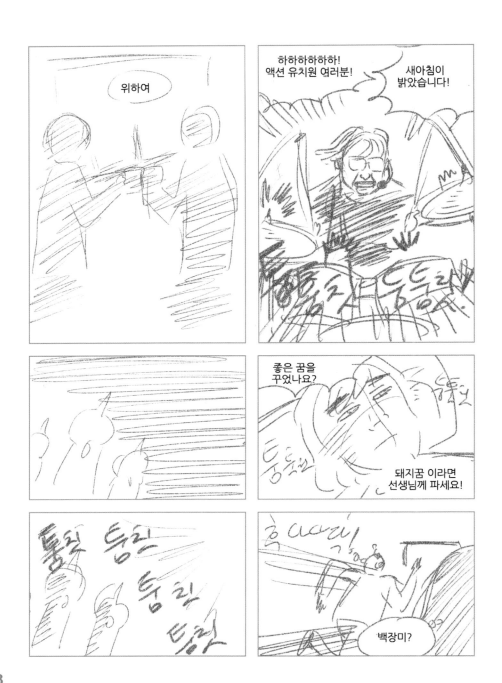

그럼 오늘의
기상 미션을
발표 할게요!

기상
미션?

액션 유치원
뒷동산 에는....

푸른 민들레 라른
희귀한 꽃이
핀답니다!

와아아아아아아아!

푸른 민들레를
가져오세요!

성공한 친구에겐
특별한 아침식사를
드리겠어요!

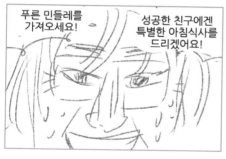

?

자 모두들
서두르세요!

푸른 민들레라....
좋아!

5화에 나오는 기상 미션은 〈1박 2일〉부터 〈뿅뿅 지구오락실〉까지 명맥을 이어 오는 나영석 피디님의 코너를 패러디했다. '액션 유치원에서 아침 기상 미션을 한다면 과연 어떤 느낌일까?'라는 아이디어를 시작으로 만들어진 에피소드인데, 고민할 것 없이 박력 넘치는 우당탕탕 느낌이라고 생각했다. 액션 유치원이라서가 아니라 아마 전국의 유치원생들은 눈 뜨자마자 뛰어놀고 싶은 에너지 넘치는 생명체들이니까.

심심한 콘티에는 빅잼 대신 깨알잼

6화는 다른 회차에 비해 비교적 심심한 느낌이 들었다. 기상 미션 사건이 마무리되는 것은 7화였기 때문에 6화는 그저 7화를 거들 뿐이었다.

연재를 하다 보면 사건을 되짚어 본다거나 일어난 상황을 설명해야 하는 이야기적으로 심심한 구간이 발생한다. 이럴 땐 다른 볼거리를 제공해서 이 심심함을 상쇄해야 하는데, 액션 유치원은 개그 웹툰인 만큼 '빅잼을 줄 수 없다면 깨알잼이라도 넣을 수 있을 만큼 끼워 넣자'라는 전략이었다. 도서관의 책 목록이나 교장선생님의 무심한 대사 등등 뭐라도 하나 채워 넣으려는 간절함이 (나한테만) 콘티에서 보인다.

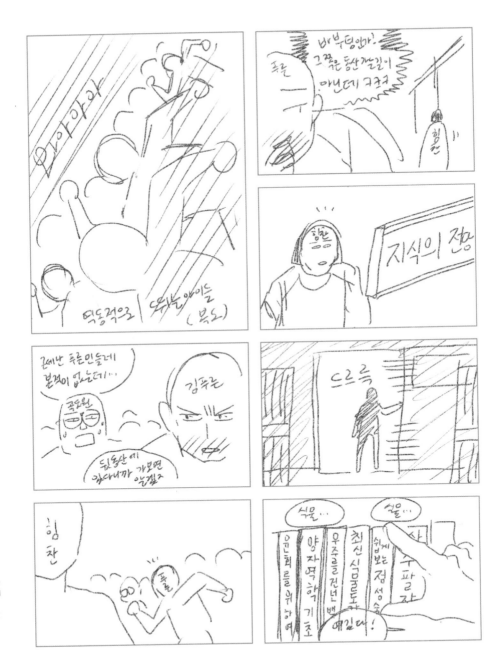

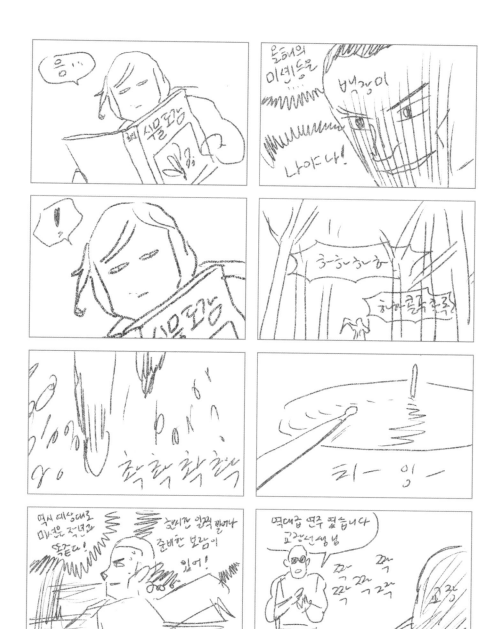

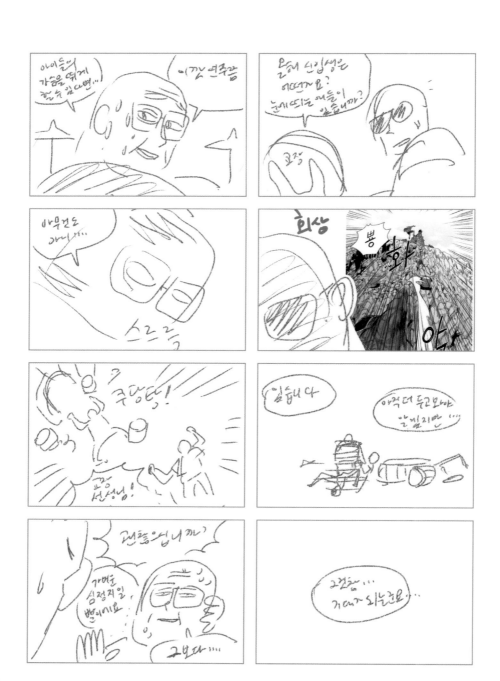

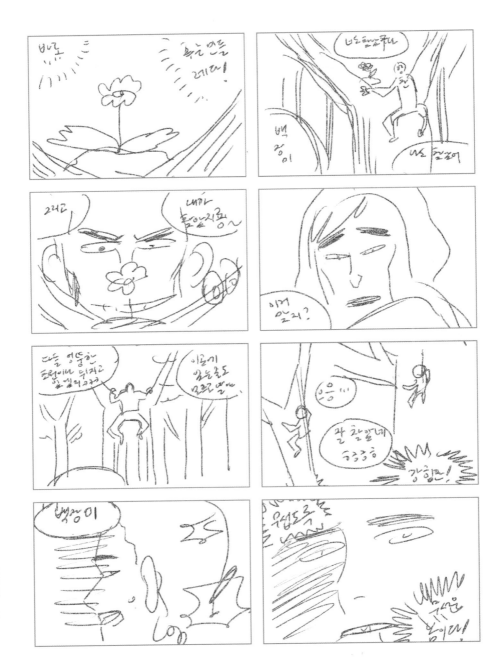

한 줄 요약

설계도(콘티)를 잘 짜야
좋은 집(원고)이 만들어진다.

PART

웹툰 작가로
살아가기

웃음의 신은 아주아주 가끔 찾아온다.

꾸준히 원고를 하는 사람에게만.

BGM 활용하기

당연한 이야기지만 재미있는 원고를 만들기 위해서는 즐거운 기운과 기분이 필요하다. 슬픈 장면을 그릴 때 슬픈 음악을 듣고, 전투 장면을 그릴 때 웅장한 음악을 듣는 것처럼 나는 개그 웹툰을 그릴 땐 발랄하고 유쾌한 음악을 듣는다. 물론 예외도 있다. 우당탕탕 소동극을 그릴 때는 드럼 비트가 강한 락 장르의 곡을, 캐릭터의 웃픈 감정을 그려야 할 때는 구슬픈 발라드를 듣기도 한다.

내 기준에 맞춰 상황별로 플레이리스트를 만들어 놓는다면 유용하게 써먹을 수 있다. 음악 말고도 유튜브에서 콩트 개그 모음집을 틀어 놓고 작업하는 것도 추천한다. 원고 작업에 들어가기 앞서 한바탕 웃고 시작한다면 작품에도 그 느낌이 전해져 한층 더 웃긴 개그를 연출할 수 있게 될 것이다.

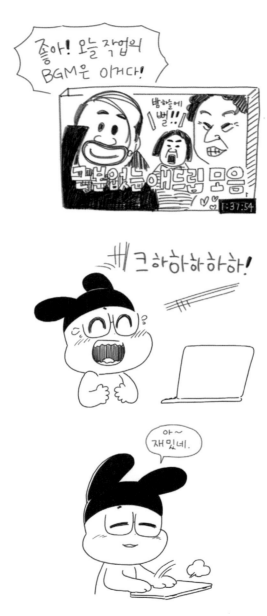

멘털 관리법

작품에 공들인 노력과 독자들의 반응은 항상 비례하지 않는다. 웃기게 만들었다고 독자들이 웃어 준다는 보장 역시 없다. 그런데 작품의 반응이 예상보다 시들하다고 작품이 아닌 '나'라는 사람이 평가받았다 생각해 자존감이 낮아지는 경우가 종종 있다. 이를 방지하기 위해서 자아를 쪼개어 놓는 습관이 필요하다.

우선은 작가 활동을 하는 나와 일반인인 나, 이렇게 2개의 자아 쪼개기부터 시작해 작가 활동 안에서도 스토리를 짜는 나, 콘티를 짜는 나, 펜 선하는 나, 채색하는 나 등등으로 세분화시켜 쪼개 보자.

'이 작품은 그림이 별로야'라는 평가를 받게 된다면 작화를 담당하는 '나'는 상처를 받겠지만, 그 외의 '나'는 상처 받지 않으므로 대미지를 덜 입게 된다. 게다가 작가로서 상처 입은 나를 일반인인 내가 다독여 줄 수 있게 된다. 멘털은 훈련만으로 강해지지 않는다. 잘 다독이고 어루만져 주며 약해지지 않게 관리해야 한다.

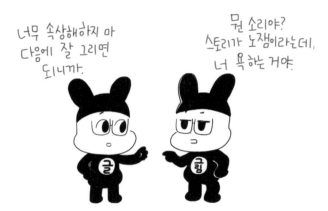

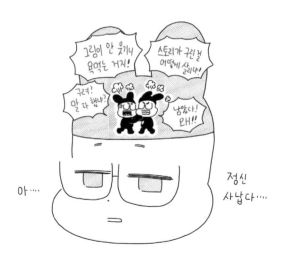

공간 활용 200%

나는 환경에 아주 많은 영향을 받는다. 작업하는 방의 인테리어는 물론 책상 위치, 키보드 자판 높이, 선호하는 의자에 각별히 신경을 쓴다. 매일 마주해야 하는 작업 공간에 불편한 점이 있다면 즉시 개선해야 한다.

때로는 작업 종류에 따라서 주위 환경을 바꾸기도 한다. 아이디어나 스토리 구상 등 머리를 써야 하는 작업에는 널찍한 카페를 선호해 단골 카페를 다섯 군데 정도 정해 놓고 그날의 기분에 따라 카페를 골라 출근한다. 그리고 펜 선 작업 같은 머리가 아닌 손만 써도 되는 작업은 좁은 내 방에서 할 때 가장 효율이 좋다.

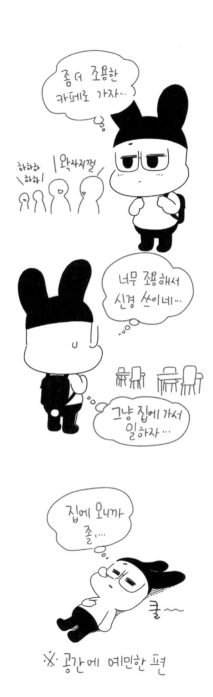

도망칠 곳을 찾아라

아무리 붙잡고 있어도 아이디어가 떠오르지 않거나 마음에 드는
연출이 나오지 않을 땐, 일단 작업에서 도망치는 것이 상책이다.
친구를 만나 수다를 떨거나, 혼자 차를 끌고 낯선 곳으로 드라이
브를 가거나, 산책을 하거나, 게임을 하거나 등등 원고 작업을 잊
을 수 있게 해 주는 피난처가 필요하다.

나는 습관을 들이기 위해 어쩔 수 없이 작업 과정 중간중간에 잠
시 쉬는 일정을 끼워 넣는다. 놀고 싶어 노는 것이 아니다. 작품
을 만들기 위해, 웹툰 작가로 살아가기 위해 어쩔 수 없이 노는
것이다. (여보 보고 있지?)

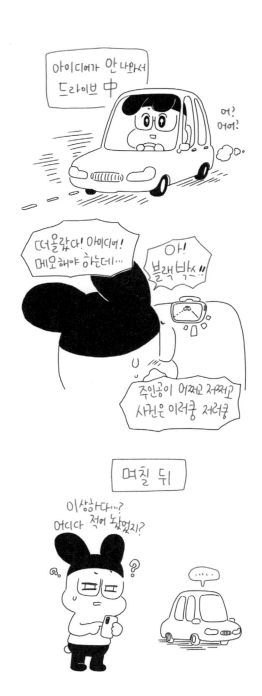

나만의 작업 루틴 만들기

매주 제시간에 원고 마감을 하기 위해서는 일정한 작업 루틴을 만드는 것이 절대적으로 필요하다. 회사원이 정해진 시간에 출근해 메일을 확인하고, 팀 회의를 하고, 자리에 돌아와 그날 할당된 업무를 하는 것처럼 프리랜서인 웹툰 작가도 업무 루틴이 필요하다. 특히 웹툰 작업은 시간과 순서에 맞춰 일을 시작하고 끝내는 큰 줄기의 루틴과 작업 과정 사이사이에 작은 루틴을 만들어 두는 것이 좋다.

나의 루틴은 대략 이렇다. 오전 강아지 산책을 마치고 늦은 아침 식사를 마친 후, 샤워를 하며 그날 작업하러 갈 카페를 고른다. 카페에 도착해서는 우선 10분 동안 커피를 마시며 멍 때리기를 한다. 그리고 아이패드를 열고 마감해야 할 회차 제목을 타이핑하는 것으로 원고 작업을 시작한다. 아무리 일하기 싫은 날에도 일단 카페에 가서 커피와 함께 멍 때리기를 하면 신기하게도 작업이 진행되기 시작한다.

웃으니까 행복해진다는 상투적인 말처럼 반복적인 루틴이 영감을 불러일으킨다.

① 커피를 한 모금 하고

② 10분간 멍을 때린다.

이것이 내 루틴의 시작!

"""인데 어째서 일하기가 싫은 걸까"""?

혹시 게으름도 루틴의 일부인 걸까?

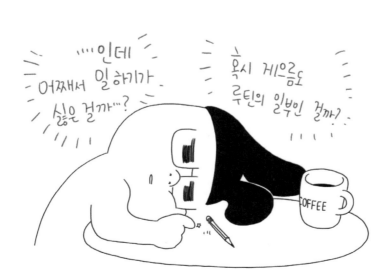

한 줄 요약

웹툰 작가로 오래 건강하게 살아가기 위한
노하우를 끊임없이 찾아내자.

가끔 인터뷰를 하거나 강연을 할 때 빠지지 않고 받는 질문 중에 하나가 "영감이 떠오르지 않을 때 어떻게 하나요?"이다. 어떤 창작이든 영감은 꼭 필요하다. 게다가 개그 웹툰은 개그의 신내림을 받아야 신박한 아이디어로 웃음을 살 수 있다.

하지만 내가 아는 대부분의 작가들은 영감에만 의존하지 않는다. 언제 떠오를지 기약할 수 없는 영감에만 의존한다면 어떻게 매주 정해진 시간에 마감을 할 수 있겠는가?

그래서 '작법'이 필요하다. 웃음을 터뜨리는 데는 방식이 있고 공식이 있다. 이야기를 만드는 기본적인 원리와 구조를 이해하고 연습을 통해 자신의 것으로 만들어야 감에 의존하지 않고 재미를 만들어 낼 수 있으며, 떠오른 소재가 보다 더 빛을 발할 수 있게끔 요리할 수 있게 된다. 또한 자신만의 작법에 대해 고민하고 작품을 다듬고 되짚는 과정을 거친다면 거꾸로 영감을 떠올리게 하는 열쇠를 득템할 수도 있다.

내가 이 책을 통해 공유한 손톱만큼 작은 열쇠가 지금도 웃음과 재미를 만드는 일에 진심인 작가 지망생과 신인 작가분들에게 티끌만 한 힌트가 되어 더 큰 빅잼을 세상에 퍼뜨리는 나노 단위의 씨앗이 되길 바라본다.

웹툰 작법서 **03**

병맛
웹툰 작법서

초판 1쇄 발행 2023년 3월 2일
초판 2쇄 발행 2023년 10월 24일

지은이 탐이부
발행인 채종준

출판총괄 박능원
책임편집 유나영
디자인 홍은표
마케팅 문선영 · 전예리
전자책 정담자리
국제업무 채보라

브랜드 므큐
주소 경기도 파주시 회동길 230 (문발동)
투고문의 ksibook13@kstudy.com
인쇄 북토리

발행처 한국학술정보(주)
출판신고 2003년 9월 25일 제406-2003-000012호

ISBN 979-11-6983-023-2 13600